SUZY LEE 的創作祕密

跨越現實與幻想的「邊界三部曲」

僅以此書獻給我的丈夫熙俊──

他一直是個清明的讀者和堅定的支持者。

iMAGE3 in010

SUZY LEE 的創作祕密：跨越現實和幻想的「邊界三部曲」
이수지의 그림책　현실과 환상의 경계 그림책 삼부작

作者：蘇西‧李（Suzy Lee）　譯者：柯倩華

責任編輯：MaoPoPo　封面設計、內頁排版：許慈力　校對：金文蕙
出版者：大塊文化出版股份有限公司
105022 台北市松山區南京東路四段 25 號 11 樓
www.locuspublishing.com　電子信箱：locus@locuspublishing.com
服務專線：0800-006689　TEL：02-87123898　FAX：02-87123897
郵撥帳號：18955675　戶名：大塊文化出版股份有限公司
總經銷：大和書報圖書股份有限公司　地址：新北市新莊區五工五路 2 號
TEL：02-89902588　FAX：02-22901658
法律顧問：董安丹律師、顧慕堯律師　版權所有 翻印必究

THE BORDER TRILOGY
© 2011 Suzy Lee
Complex Chinese language edition copyright © 2024 by Locus Publishing Company
Published by arrangement with Suzy Lee. All rights reserved.

初版一刷：2024 年 2 月　ISBN：978-626-7388-34-1　定價：新台幣 500 元
Printed in Taiwan.

國家圖書館出版品預行編目（CIP）資料
SUZY LEE 的創作祕密：跨越現實和幻想的「邊界三部曲」／蘇西‧李（Suzy Lee）作；柯倩華譯.
-- 初版 . -- 臺北市：大塊文化出版股份有限公司，2024.02，176 面；17×23 公分 . --（iMAGE3 in；10）
譯自：이수지의 그림책 현실과 환상의 경계 그림책 삼부작，ISBN 978-626-7388-34-1（平裝）
1.CST：李（Lee, Suzy）　2.CST：畫家　3.CST：繪畫　4.CST：畫論，940.9932　112022446

SUZY LEE

的創作祕密

跨越現實與幻想的「邊界三部曲」

SUZY LEE 著

柯倩華 譯

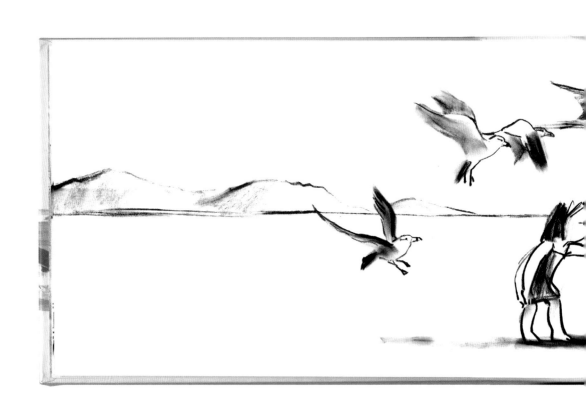

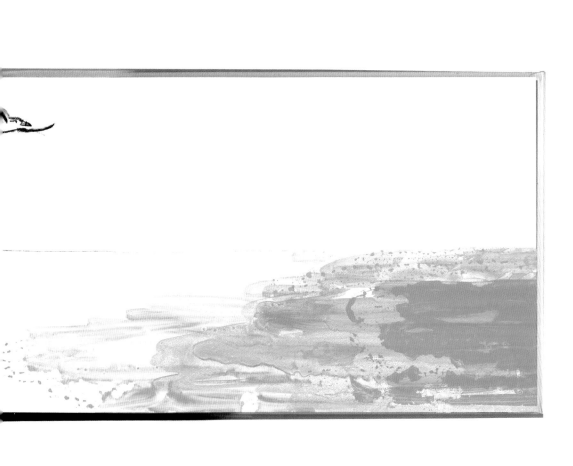

《海浪》出版沒多久，我收到一間英國書店的電子郵件，探詢關於前一頁圖畫的問題。

　　「我們對這幅跨頁的畫面感到困惑，小孩和兩隻海鷗的某些部分好像不見了。這是正確的嗎？

　　我們向供應商、經銷商和另一間書店查詢過了，所有的庫存書都和我們手中的書是一樣的。請問，是我們沒看懂，還是這本書的印刷出了什麼問題嗎？」

......

這是印刷的失誤嗎？

我們翻開一本圖畫書。我們深入探索蘊含在書「裡面」的夢想。然而，或多或少，我們會被書本的形狀、紙張的質地和翻頁的方向影響。書本的物理性或許會限制畫家的想像，但從另一方面來說，它也可能刷新想像的起點。我們閱讀一本書、沉浸其中，離開它時宛如從夢中醒來。然後，這本實體書給我們的感覺，就和先前不大一樣了。

展　開　書　的　左　右　兩　頁，

形 成 一 個 寬 廣 的 空 間 。

　　事實上，它們是兩個有明確邊界的空間，不過讀者在閱讀的時候，習慣性忽視中間的裝訂線。有一條不成文的書籍出版規則：圖畫書的畫家在繪製跨頁的圖畫時，應盡量不要畫在畫面中央，以免干擾讀者閱讀。那麼，假如忽略這條規則，會怎麼樣？

會變成這樣。

不過，假如這條規則是刻意被忽略的，會怎麼樣？假如這條獨特的裝訂線沒有被忽略，反而受到重視，會怎麼樣？假如有一本書實際運用了這條裝訂線來完成整本書的設計，會怎麼樣？假如組成書本的實體元素成為故事內容的一部分，會怎麼樣？假如書本的本身成為閱讀經驗的一部分，又會怎麼樣？

　　就是這些想法串連起《鏡子》、《海浪》和《影子》這三本書，我稱為「邊界三部曲」。

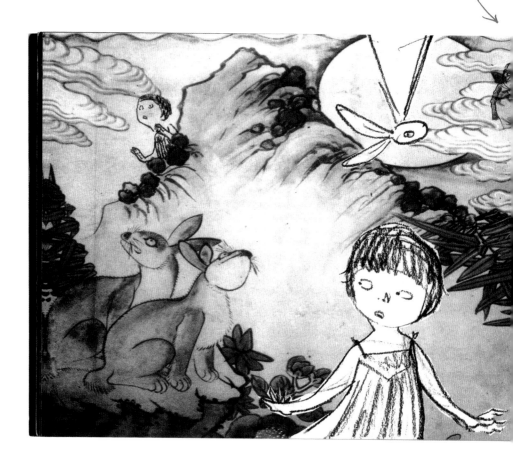

　　這些想法最早來自於我在 2002 年出版的《愛麗絲幻遊奇境》。愛麗絲和白兔在書裡不斷互相追逐,運用了「夢中之夢」的概念,這是受到路易斯‧卡洛爾(Lewis Carroll)原著的啟發。愛麗絲和白兔之間的分界逐漸顯得模糊,夢境持續倒退;最後我們會發現這一切先是壁爐舞台上的一場幻想,然後又呈現為一本書展開頁面上的一場幻想。「夢中之夢」和「鏡中之鏡」這種自我指涉的主題,本身就蘊含著循環倒退和自我反射的故事結構。

　　這本書延伸出的諸多想法,反覆出現在三部曲裡。

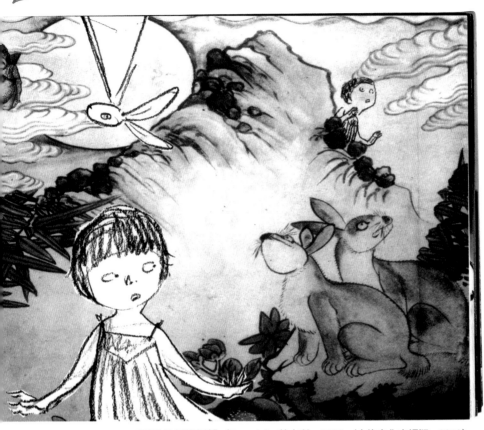

《愛麗絲幻遊奇境》（Corraini，義大利，2002 ／大塊文化中譯版，2019）

　　原始的愛麗絲故事裡有許多奇妙的角色，我借用了雙胞胎角色（Tweedledum and Tweedledee）在我的書裡做簡短的演出。雙胞胎——是彼此的鏡像。因此，雖然他們的外貌一模一樣，但他們的動作卻朝相反的方向，而且整天爭吵不休。

　　愛麗絲幻遊到了一個對稱的世界裡。我把雙胞胎分別放在左右兩頁，中間隔著裝訂線，他們看起來就像是彼此反射的影像。這讓我想到，書的頁面可以視為呈現鏡子反射影像的平面空間。具體實現這個想法很簡單——《鏡子》在一個星期內就完成了。

鏡子

的基本原理跟轉印法很類似。

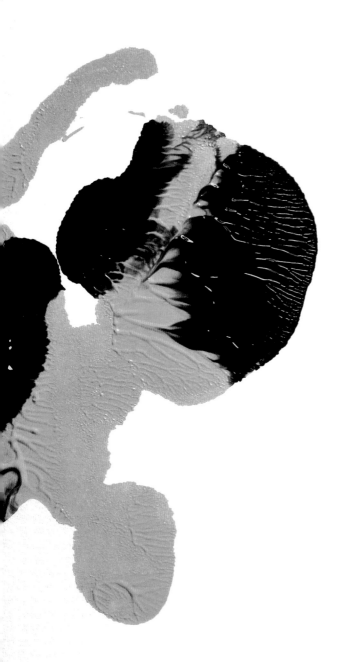

的基本原理跟轉印法很類似。

曾經有位讀者說，《鏡子》裡的圖像看起來像

「羅夏克墨跡測驗」（Rorschach Inkblot Test），

進行這項心理測驗時，受試者被要求觀看許多對稱的墨跡圖案的卡片，

然後自由地描述他們看到和想到什麼。

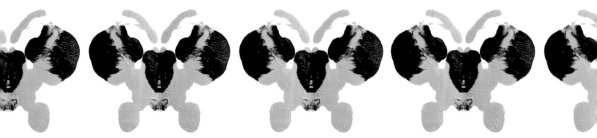

《鏡子》也是這樣。

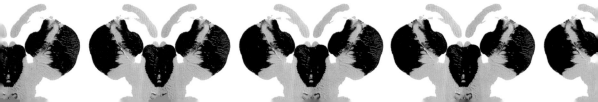

讀者在這本書裡看見自己想要看見的。

《鏡子》筆記

《鏡子》中文版封面

MIRROR

鏡子

SUZY LEE 著

鏡子本來就是一個
有廣泛涵義的主題。
我認為光用書名就能
引起讀者的好奇心，
因此我決定封面的圖像
越安靜越好。

前扉頁

這本書裡不斷
重複運用轉印法。
不斷的重複會產生
一種神奇的效果，
據說是這樣。

我永遠不會忘記
年輕時曾在某本書裡
讀到一個方程式：
「黃色＋黑色＝毒藥」
不知道是不是只有我
覺得黃色和黑色擺在
一起使人產生焦慮？

版權頁

書名頁

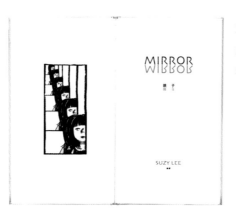

進入、進入、
進入鏡子裡……
我邀請你們。

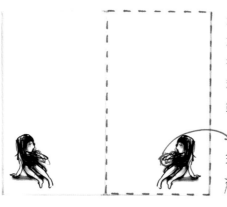

有個小孩坐在
右邊這一頁。

她驚訝地發現對面那一頁
反映出她的影像。
雖然書名已經有所暗示，
然而這個時刻是讀者
第一次意識到中間的裝訂線
形成了會反映影像的鏡子。
書裡完全沒有表明
這是一面鏡子。

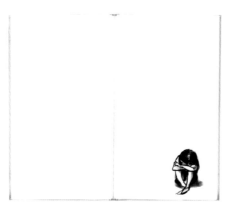

是讀者自己在腦海中
創造出這面鏡子。
很自然地，書本的邊界
和中間的裝訂線形成了
鏡子的邊框。

我留下畫錯的線條，
為了增加動態的感覺。

21

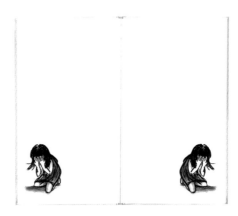

起初一定會覺得很
可怕或不習慣，不
過同時也會有無法
抑止的好奇心……

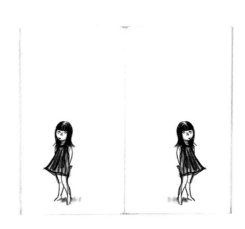

然後，突然間……

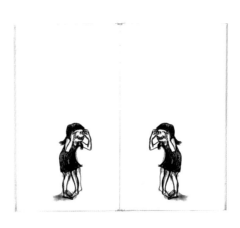

……兩人成為朋友。她們心連心開出了花朵。
我想用轉印圖案的彩色斑點來表現小孩的情緒。

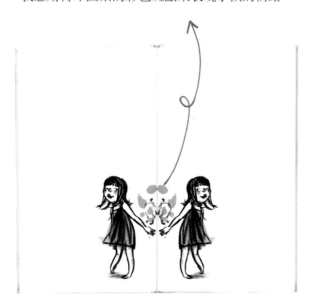

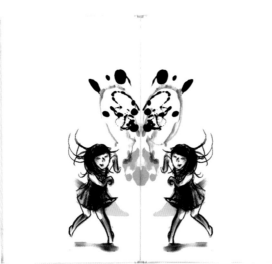

小孩的圖像
都是用電腦複製
相對頁面的圖像，
然後反轉過來。

（你就知道為什麼
這本書可以在
一個星期內完成。）

然而，中間的轉印圖案是用手工滴灑顏料，然後印出來。
最後的圖案會隨著顏料用量多少而改變，有時不大均衡。
如果你仔細看，會發現圖案並不完美對稱。

兩個孩子的喜悅在這裡
達到最高點。

炭筆同時展現
兩種特色：
清晰強勁的線條
產生的線條感
和用手指塗抹
製造的重量動感。
我認為它是既表現線條
又產生體積感的素材。

這裡很明顯可看出兩張圖不完全對稱。

不同於電腦做出的反轉圖像，
我想要呈現較自然的感覺，
同時表達出我們生活的世界
並不總是完美地對稱。

小孩常常在鏡子前
玩這個遊戲，
讓鏡子映照出半邊的身體。
然而，從讀者的角度，
這時他們開始感覺
有些不自在，
而不僅僅是好玩而已。

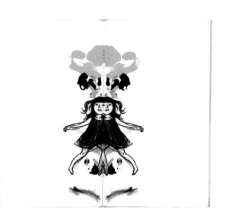

然後……

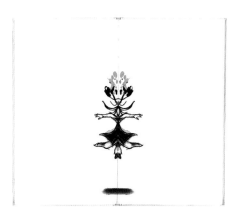

……一切都消失了，
只剩下空白的頁面。

兩個小孩又出現了。
等等，發生了什麼事？
她們進入中線再出來，
就有了重大改變。

我第一次試著把我自己
半邊臉的照片直接反轉，
再和另半邊臉貼合在
一起，當我看見形成的
那張臉孔根本就不是我
的時候，發現原來連
我們自己的身體都
不對稱這件事，
讓我受到很大的衝擊。

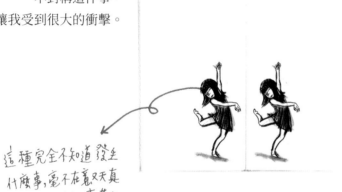

對稱就像
「完美世界」的隱喻，
這小孩的世界
不再對稱了。

這種完全不知道發生
什麼事，毫不在意又天真
的表情，我很喜歡。

不僅是不對稱，
而且發生了和之前
完全不同的變化。

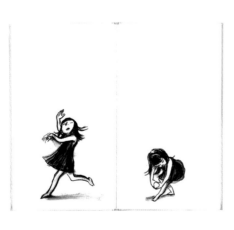

相似，卻不相同的
姿勢，其中一個
小孩偷偷睜開
她的眼睛。

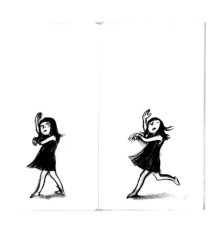

如果你仔細看，
你會明白右圖的姿勢
和左圖前一刻的姿勢
是相同的。
並非突然就各自獨立，
兩人仍然在鏡子的世界裡。

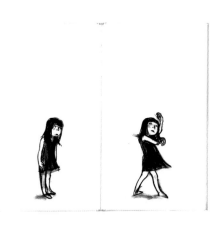

兩人都覺得不舒服。
不過，左邊的小孩
不是鏡子裡的影像嗎？
然而，奇怪的是，
現在是鏡子裡的
影像採取主動。

讓我們回到開頭。
因為這本書是左翻書，
讀者很自然會想
從左頁先看起。

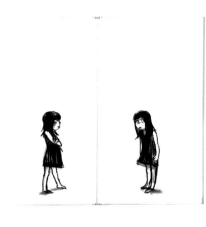

於是，讀者下意識地認為左頁的角色是主角。

我們不大容易記得右頁的小孩是最初的小孩，左頁的小孩是反射的影像。

這時候，現實和假象可能已經在讀者的心裡調換位置了。

現在看起來是不是
比之前兩人同方向、
同姿勢的更自然嗎？

終於，
一個小孩
推開另一個
小孩。

因此，
這表示右頁
其實是鏡子。

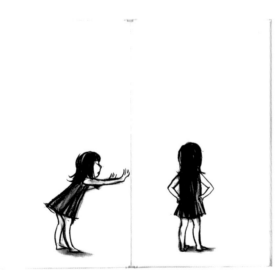

到底在什麼時候右頁變成反射的影像？

如同前面提到過的，調換可能發生在翻了第一頁之後，

或是小孩在中線消失、然後出現的時刻。

現實和假象翻來覆去，兩者之間的區別變得模糊。

啊，鏡子倒下來了。

我們稱它鏡子，但它當然是紙張做成的書頁。我想要暗示鏡子有鋒利的邊框，同時表現出紙張裂痕的質地。

右頁是紙，但也是鏡子。
現實和假象的不和諧
使鏡子破裂成碎片；

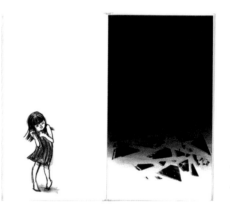

它們掉到
下一頁了嗎？

書的頁面
是有深度的空間，
在裡面可能發生
任何事情。但同時，
它也只不過是
一張薄薄的紙。

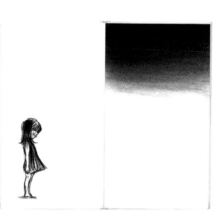

黑暗消散，右頁變回
平坦的白色紙張。

小孩又孤單一人了。

故事開始時，
小孩坐在右邊那一頁；
現在她在左頁。

那麼，畫在左頁的
小孩，你到底是誰？

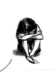

雖然開頭的小孩和
結尾的小孩是一樣的圖，
不過有人說，結尾的小孩
顯得更悲傷。有位讀者說，
看起來是一個寂寞的小孩
蜷縮著；也有人說這小孩
在打盹。會不會，這一切
只是小孩的夢？

後扉頁

封底

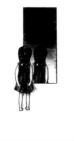

這個圖像是受到
雷內・馬格利特（René Magritte）的畫
《禁止複製》（La Reprodnction Interdite）
的啟發。
畫裡的鏡子違反我們的日常認知，
它使我們懷疑我們自以為認識的世界。

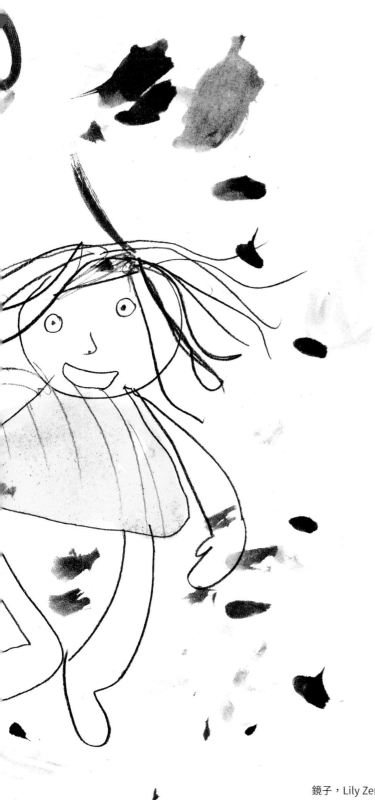

鏡子，Lily Zenz（7 歲）繪，美國

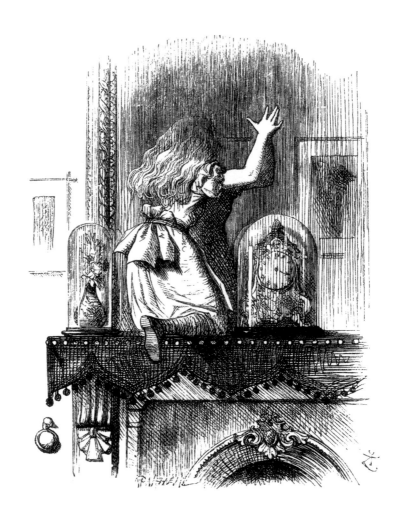

　　在《鏡子》裡，小孩在相對的兩頁之間探險時，情況產生
變化。許多事發生在什麼跟什麼「之間」。假象和現實之間，
白日和黑夜之間，醒來之後，或睡著之前……

　　有趣的是這「之間」不在我們的掌握中。

　　然而，有一個小女孩老早已經穿越了「之間」。

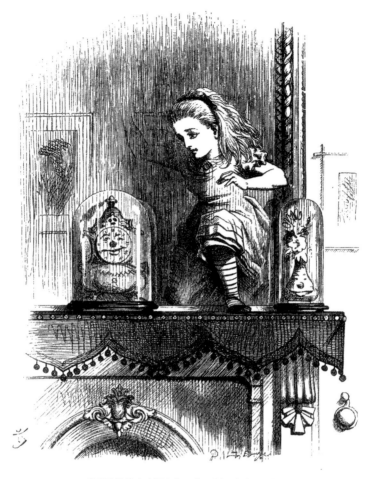

《愛麗絲鏡中奇遇記》，路易斯・卡洛爾／約翰・坦尼爾，1872

　　我對上方這兩幅圖像「之間」非常感興趣。

　　插畫家約翰・坦尼爾（John Tenniel）畫的鏡子直接面向讀者，所以當愛麗絲穿過它時，讀者無法確切知道發生什麼事。鏡子其實可以畫成以某種角度同時呈現鏡子的兩側，不過這裡的做法是只呈現穿過鏡子的之前和之後，讓讀者的想像去填補空白的間隔。

然而，假如我們是從側面看同一個場景呢？

你如何描繪一個小孩從現實進入幻想？

有沒有一種適當的方式，不是只用圖畫描述，還能表現出「在不同空間向度之間的跳躍」？

《鏡子》完成後又過了幾年，這些想法不知為什麼跟海浪的意象連結在一起。

　　我一直想做一本關於大海和海浪的書。鮮明的藍色大海和燦爛的陽光總是非常吸引我。我覺得海浪的潮起潮落和書的起伏轉折有相同的旋律。最重要的是，你在海邊總是會遇見一個普遍的景象，不論你在世界的哪個地方，小孩和大人都一樣，

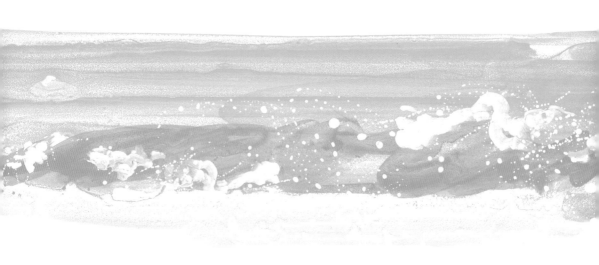

玩著追逐海浪又逃離海浪的遊戲。那是一種直覺的快樂。你千方百計想不要被弄濕，但到頭來，還是輸給海浪。海浪和我之間，在邊界玩耍的刺激，這些想法促使我決定要做《鏡子》的續集。

　　《鏡子》的開本形式是豎直的。當我把它放下平擺，大海的水平面立刻出現了。

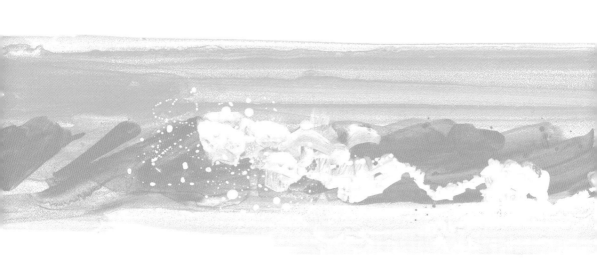

《海浪》筆記

封面

　　寬廣的大海。有個小孩站著面向破碎的波浪。
　　即使看到的是背面，我們仍可感受到情緒。

前扉頁

　　就像沙子混入水裡卻沒有溶解，我想要描繪一種質地，不會滲入
紙張裡面，反而像是反彈起來，所以我使用高度稀釋的壓克力顏
料畫在層壓紙上。

書名頁

　　《海浪》最終修改完成，是在我生第一個孩子小山的前一個星期。
我將這本書獻給他。

我最初構思《海浪》時，書裡的角色只有小孩。我去海邊素描，有一群海鷗隨著海浪的節奏在沙灘上瘋狂地奔跑，我覺得牠們的動作太有趣了，於是決定請牠們擔任重要的角色。

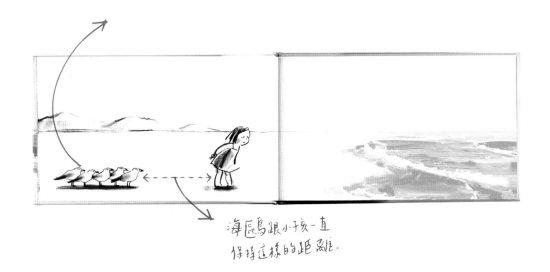

海鷗跟小孩一直
保持這樣的距離。

我想要一筆畫出海浪的動感。
我特別想適度表現白色的泡沫，像乾的畫筆塗在塑膠平面上。審慎選擇了適當的紙張後，我發現炭筆畫出的效果很不好。

經過仔細考慮，我決定分別畫小孩和海浪，然後再將他們組合在一起。就像演員各自在一面藍幕前努力表演，小孩和海浪完全沒有在同一張紙上相遇。最終，這三部曲作品仰賴電腦的大力協助。這種製作方式唯一的缺點是，沒有任何一幅完整的「原畫」。

當海浪來到岸邊時，沒有一滴海水濺到左頁上。

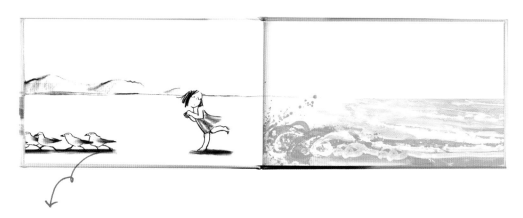

海鷗跟著小孩撤退。海鷗是很有趣的角色；牠們支撐著故事，使故事更為豐富。我曾經讀過一篇評論文章提到這些海鷗就像古希臘戲劇裡的歌隊。我簡要摘錄歌隊的角色任務時，注意到兩者的確有一些相似之處。

歌隊角色任務一：「當主要角色很少時，眾多的歌隊成員會在觀眾面前做出許多表演，使舞台上不只有演員的台詞和動作。」

*吼吼吼吼吼吼吼吼！*小孩看起來像在嚇唬正往後退的海浪。
這群海鷗附和著：*吼吼吼吼吼吼！*

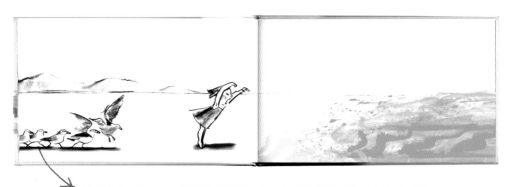

歌隊角色任務二：「積極參與表演，而且永遠和英雄／英雌主角同一陣線。」

這裡有點奇怪。海浪總是不過來這一邊，到了中間就彈回去了。

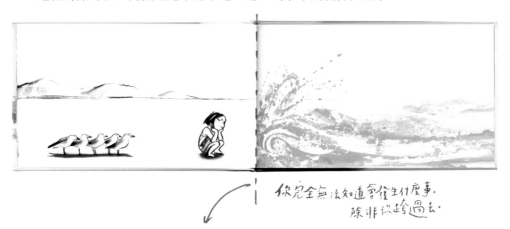

你兒全無法知道會發生什麼事，
除非你跨過去．

書的裝訂中線彷彿是一條心理意識的邊界。跟海浪玩了好一會兒之後，來到
決定的時刻──「要碰水，還是不碰水，這是個大問題！」不過，我更覺得，
這是那種決定要面對恐懼的時刻，第一次面對未知的恐懼。三部曲作品中，
這類面對自我和恐懼的情況經常出現。

小孩跨過中線。咻——

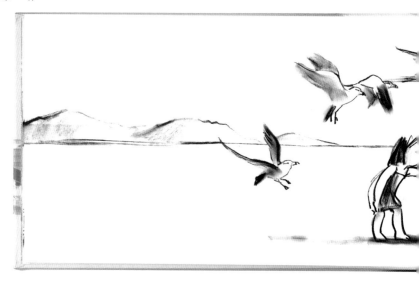

這個跨頁看起來很像是同一片海灘，不過我想要表現出這兩頁其實屬於不同的空間。小孩從左邊的現實空間進入右邊海浪的空間。

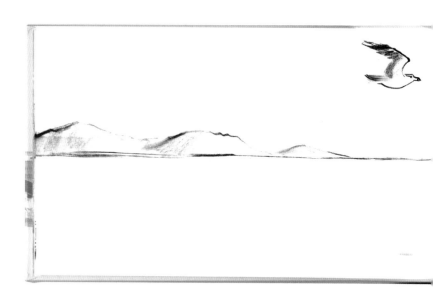

翅膀的邊緣沾了一點藍色。

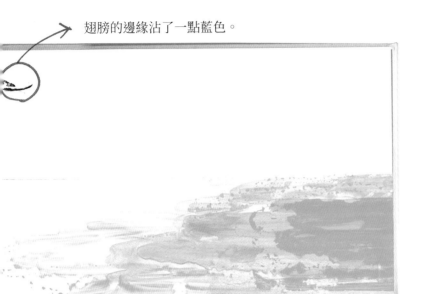

這兩個空間是一體的,不過也是有差別的,我希望能清楚表現出角色是「進入」另一個空間。因此,小女孩進入右邊的空間時,我們只看見她在左頁的部分,至於右頁的部分這時候還看不見;消失的部分身體可能還在所謂的「之間」。穿越邊界、進入另一個想像層面,本來就不是那麼容易的事吧。

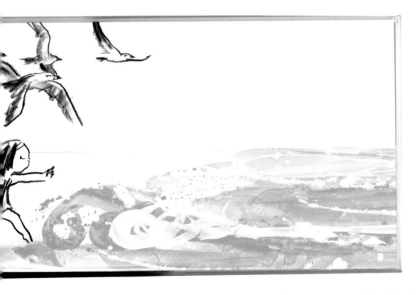

同樣地,當小女孩穿越之後,已經移往右頁的身體,在左頁就完全看不見了。

小孩開始興奮地跟海鷗一起玩水，朝四面八方濺起水花。

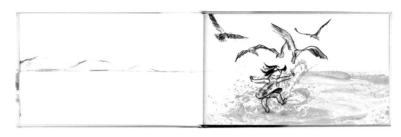

有人問我，為什麼三部曲裡的小孩都是小女孩？
答案很簡單，因為我需要女孩飛舞的裙擺來表現動作的活力！

這裡有一大顆水珠被裁掉一半。這時候還沒有任何水濺到左邊的
頁面上。兩邊仍是分隔的世界。

集中焦點在
一樣事物上，
你就會只看它；
左頁的背景
逐漸消失。

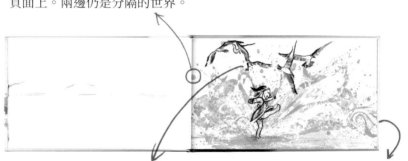

歌隊角色任務三：「創造出這齣戲
所需要的氛圍以及對後續情節發展
的期待。」

小孩快樂地踢踢踏踏著海浪。不過海鷗們
的目光似乎都被某樣東西吸引住。你可以
看見有一波小小的浪正逐漸逼近。

小孩感受到空氣中的不安。曾經有位讀者說這道浪好像有「表情」。

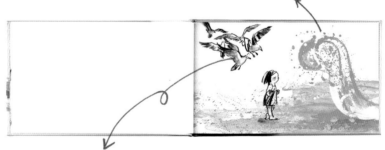

小孩身上的
衣服原本沒
有顏色，此
時開始染上
藍色。

海鷗顯得有些慌張。
歌隊角色任務四：「歌隊是舞台上的基本觀眾，他們對角色和事件的反應要
符合作者的心意。」

海浪越來越大，小孩受到驚嚇後拔腿逃跑。

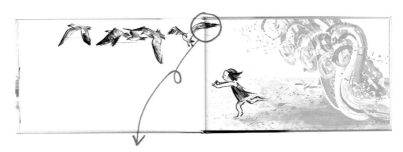

不過，請仔細看看這裡的海鷗，和小孩初次跨越中線時不一樣了，此處海鷗的翅膀沒有被裁剪，而是完整地在書的中央展開。觀察入微的讀者會注意到，兩個世界在某個時刻已經合而為一。

注意海鷗的
表情，
「牠們什麼都
知道」

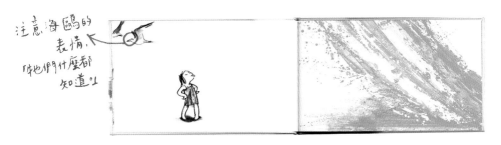

小孩很篤定地認為再怎麼大的海浪也無法跨過中線，得意洋洋地伸出舌頭扮鬼臉。這一幕最受兒童讀者的喜愛。

海浪變得像一座房子那麼大，跨越了中線，然後⋯⋯
嘩！它鋪天蓋地衝向小孩。現在，海水平均地潑灑在左右兩頁上。

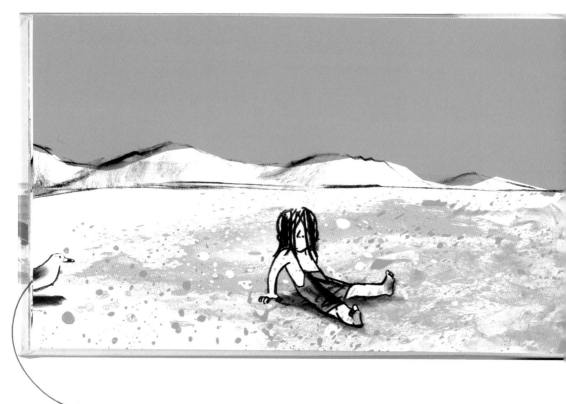

全身濕透的小孩嚇呆了。聰明的海鷗遠遠地看著小孩。

歌隊角色任務五：「做為評鑑一齣戲的標準，歌隊要從作者的觀點來評斷角色和事件。」

此時小女孩的裙子和天空完全變成藍色，這表示我們來到另一個世界，不在
之前的世界裡了。可能是從想像回到現實，或回到小孩心裡那個已經改變的
世界。如果讀者有注意到「某個什麼」改變了，就夠了。

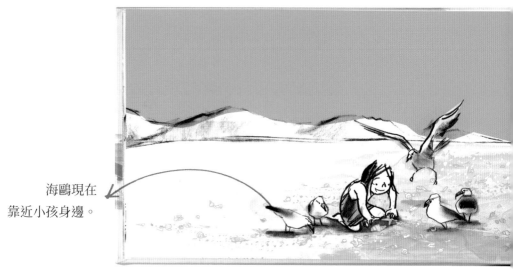

海鷗現在
靠近小孩身邊。

小孩回過神來，發現水花和碎浪留下許多禮物。

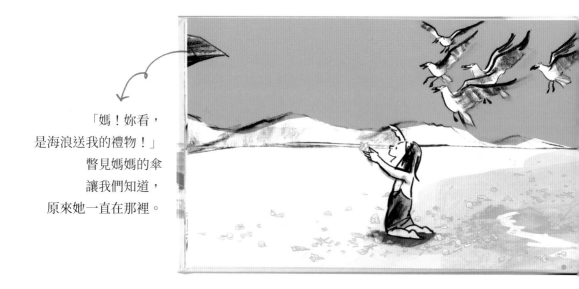

「媽！妳看，
是海浪送我的禮物！」
瞥見媽媽的傘
讓我們知道，
原來她一直在那裡。

小孩的衣服因為浸濕而拉長了。我很喜歡看到小孩
這個樣子。我到海邊去素描時，我遇到的小孩身上的
衣服就是這個樣子。

我有一次在德國做工作坊時問大家,「你認為海浪留下了什麼?」
有一個小孩回答:「死魚!」

曾經有一位讀者提到,每次有海浪靠近時,她就會帶著小孩離開。她說:
「我應該要成為一個更好的母親,讓事情順其自然,只要在旁邊觀察就
好。」做母親的真的都有一項了不起的本事,能從任何事情學到教訓!

海鷗也準備要離開了。

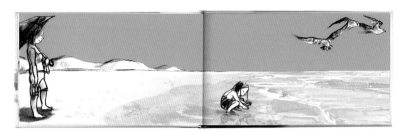

小孩感謝大海,並且把手上的沙子洗掉。我起初想要省略這一幕,
不過感謝我的編輯指出「再見儀式」的重要性,幸好保留了下來。

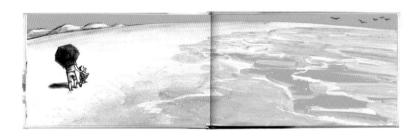

海恢復平靜。海浪,再見。海鷗,再見。
小孩拉起她的裙子。

版權頁

成書時發現頁數不符合裝訂必須的台數,因此多加了這頁版權頁。
這是計畫外的,不過我想增加的這一頁使故事多了延伸的空間。

52

後扉頁

海在沙灘上留下的禮物，前扉頁裡沒有出現，呈現在這裡。

封底

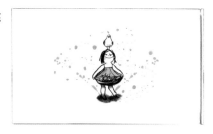

你可以看見小孩的裙子裡有滿滿的禮物，
海鷗和小孩現在成了非常要好的朋友。

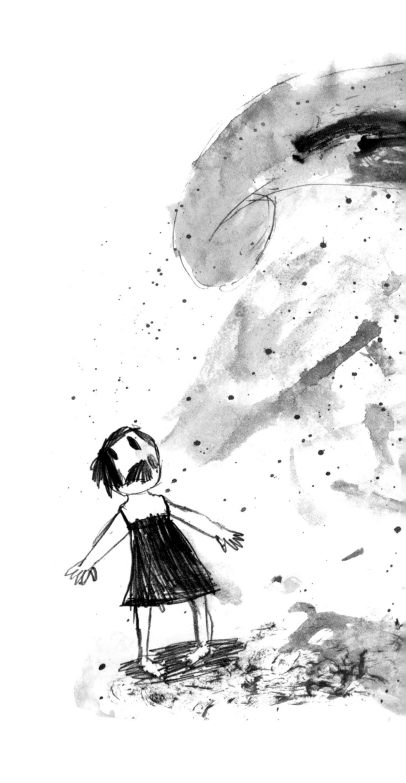

海浪，Isaac Zenz（12 歲）繪，美國

《鏡子》的版式是豎直的長方形，左右翻頁。《海浪》的版式是水平的長方形，也是左右翻頁。還有什麼其他的可能性？

　　這一次，三部曲的最後一本，版式如同《海浪》是水平的長方形，但是是上下翻頁。

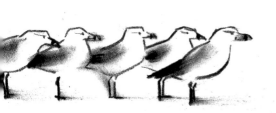

我並不是一開始就存心要做三部曲。在創作《海浪》的過程中，先是隨著我閃過這個念頭，在書的版型和開本上做了一些安排，到後來則發現其中自然會產生聯結。《鏡子》和《海浪》這兩本書分別由不同的出版社出版，所以在《影子》出版之前，只有創作者自己心裡知道這有三部曲這件事。我是為了創作同樣主題的第三本書，也是最後一本書，構思出《影子》這個故事。這本書純粹是基於書的版型和翻頁的方式發展出來的。創作不見得必須出自作者有意識地構畫出的主題，光是從書結構條件和形式出發也能創作出這件事，讓我感到到非常有趣。

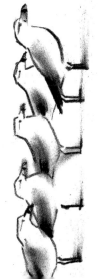

一本上下翻閱的書／上面的世界和下面的世界由裝訂中線分隔開來／一個小孩自
己演出一場獨幕劇／這個小孩創造出的東西都活了起來——結論很容易就出來了。或許
《影子》早就蘊含在《鏡子》裡，兩者都是關於自我反射。

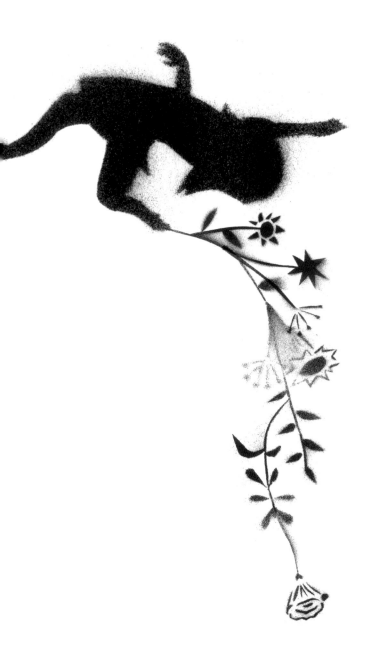

《影子》筆記

每一樣都是小孩創造出來的；
也代表這個小孩可能擁有的
各種不同特質。

封面

這本書的開頭是
開燈的一聲「喀」。

前扉頁

從扉頁就開始講這個故事的話，
就可以增加很多頁面來展開情節。

我的女兒小淨在這本書
的製作過程中度過她的
第一次生日。

現實裡很少看見
這種投射方式的影子。
然而，我需要這種
典型的樣貌來代表
我們一般認為的影子。

書名頁

燈一打開，我們就在
堆滿雜物的閣樓裡。

這本書的裝訂中線變成
閣樓現實世界和影子
世界之間的分隔邊界。

我小玩了一下書名的影子。
《影子》有自己的影子，
不是很有趣嗎？

噴漆是一種彈性很大的媒材。

如果你把紙模板牢牢固定住，

然後在上面噴漆，你會得到清楚的輪廓線；

如果你噴的時候把紙板稍微拿起或是移動，

就可表現出影子的動作，或出現透視的效果。

但實際執行起來相當困難，

等我把所有影子的輪廓一個一個剪好以後，

我的手指頭都快變形了。

不過，做出來的成果讓我感到欣慰，

除了我的手工以外，

再加上一些機器工具的處理過程，

結果出乎預期地顯現了版畫的魅力。

每當鏤空模板被掀起來的時候，

每當剛印好的圖像呈現出來的時候……

我都非常好奇而興奮。

這個調皮的小孩注意到她的影子。

畫影子通常就是描繪出某樣東西的輪廓，

可是我覺得手繪的方式無法表現出

影子獨特的線條感。

我必須想別的方法來表現影子，

而且要保持它們偏平的本質。

我從影子—剪影—鏤空模板

一路聯想下來。

模板的輪廓線很平滑，

而描繪小孩的炭筆線條較粗獷，

我擔心兩者的對比太強烈，

於是我想到了噴漆畫的擴散效果。

小孩繼續玩著影子遊戲，
起初的轉影變無聲無息。
讀者一開始就不太可能
注意到這些變化。
你必須回頭翻看
才能理解改變的規律
黃色標示幻想的區域。

掃帚轉變成花朵以後就消失了。
兩個腳踏踏車的輪子變成兩個月亮。

小孩做出一隻影子鳥。

在小孩的想像裡，這隻影子鳥
活起來了，朝上方飛去。

中國古代有個故事：傳說著名的畫家
張僧繇為他在壁畫裡的龍點上眼睛後，
龍就有了生命，立刻飛上天去。
雖然只是沒有表情的黑點，
但有沒有眼睛卻有很大的差別。

腳踏車的兩個輪子轉變完成後就消失了。
改變的規律現在很清楚了。
每一樣東西卽變後，
原始的物件就會從上方的頁面逐漸消失，
原本擁有的現實世界清出越來越多的空間，
讓小孩有充足的空間玩她的遊戲。
荷蘭史學家約翰・赫伊津哈（Johan Huizinga）曾說：「遊戲不僅創造規範，
遊戲本身就是規範。」
這個遊樂場存在的時間很短暫，卻很完美。

讀者可能在閱讀時會很忙碌。
這本書並不強調單一故事線，
而是同時提供許多東西讓讀者觀看。
當你注意到這裡有一樣東西時，
立刻又會注意到那裡有新的東西；
類似這樣的情形一直發生，
故事線不可避免地會被打斷。
然而，沒有規定所有的圖畫書都應該
依照時間的順序來理解，
此外，看到散落的拼圖在某一瞬間
忽然形成一幅完美的圖像，
也會讓人感覺非常愉悅。

調皮的小孩變成狼，
追趕她自己做出來的鳥。
孩子們就是這麼反覆無常。

梯子變成香蕉樹。
我在新加坡時常看見它們，到處都是
以熱帶叢林的圖像代表奇幻的樂園，
這個表現手法或許有點刻板，
但對我來說，這畫面非常真實。

某個瞬間，被狼追趕的影子鳥
飛向上方孩子所在的真實世界，
孩子仍然沉浸在自己的想像中，
對此一無所知，
而下方的影子世界繼續變化著。

原本，小孩做了五隻影子鳥。
我想要創造有許多鳥的景觀，
而且基於三部曲的概念，
可以呼應《海浪》裡的五隻海鷗。
我的編輯卻說：「一隻就夠了。」
嗯，編輯的角色很重要，
因為她／他可以剪除創作者
不必要的野心，確實如此！

我想或許水能讓邊界顯得
更具有彈性，更容易跨越。

當鳥和狼出現在現實世界裡，
幻想和現實之間的界線
就開始模糊了。

小孩用她的手做出影子天鵝，
她在空白的現實世界中
完全沉浸在幻想世界裡。
影子的世界幾乎大功告成了。
每一樣都融入了小孩的情緒，
但是有一個傢伙
把它的頭伸進另一個世界裡
而且像在計畫著什麼。

為了製造漸漸擴散的黃色背景
細緻的色調。
我用噴漆表現影子世界
我用一把舊牙刷刷上顏料，
輕輕地噴灑出粗糙
又不均衡的效果。

當狼跳跳進了上方的世界，下方的世界隨之大為動搖。水波翻攪，每樣東西都受到驚嚇，甚至連已經建構起來的幻想世界背景眼看也要消失。

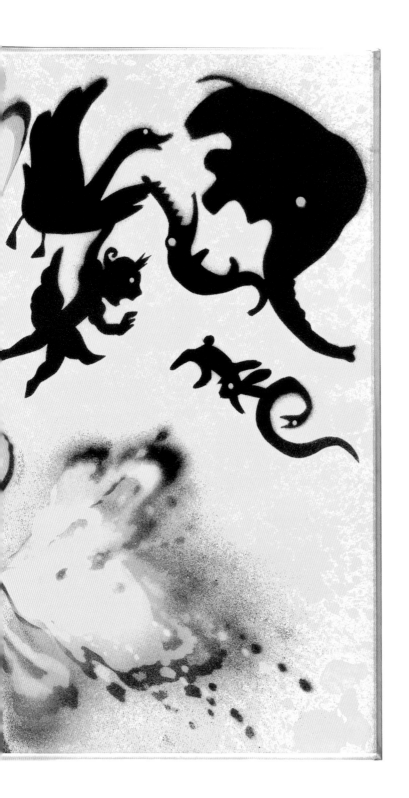

小孩和影子公主的動作很相似，影子公主是最像小孩的影子。我試著做出對稱但不完全相同的圖像。雖然影子在這裡是獨立的，但它們仍然是某樣東西的「影子」。

小孩被狼嚇得跑到影子世界裡，
因此，原本的小孩也變成了影子。
在這裡，狼和公主的姿勢
互相對應。

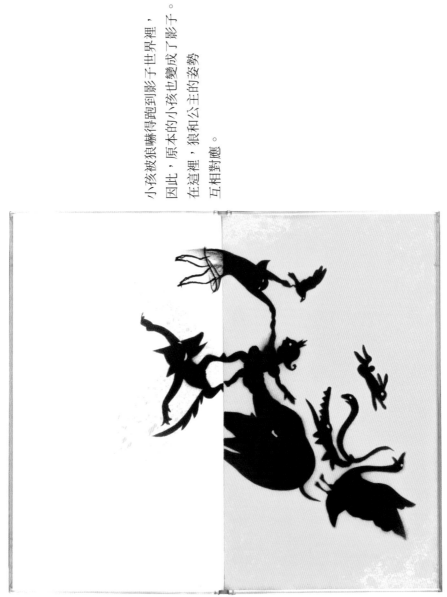

黃色背景又一點一點地
聚攏在一起，原本的立體空間
最後變成一片平面。
因為影子單竟沒有體積，
其實只需要一張紙就夠了。

如果你好奇到底這些動物
如何組成這個形狀？
後面會有解答。

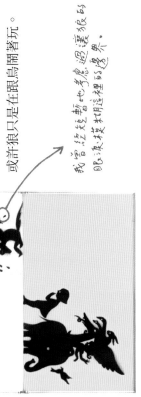

狼可能覺得不公平，
或許狼只是在跟鳥鬧著玩。

我當初也很氣憤地爲過過狼的
眼淚,摸摸批這過裡的溫柔。

就像《布萊梅的音樂家》裡的
那些動物，影子們結合起來
成為龐然大物，嚇阻了狼。

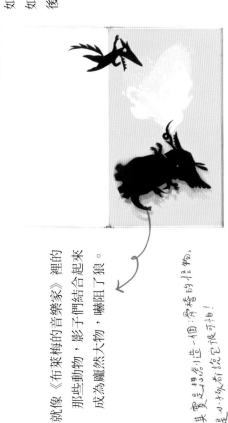

我其實蠻愛想像出這一個溫柔的怪物,
可是小狼狼的說它很可怕!

受到驚嚇的狼放聲大哭。
影子們忽然感到不好意思，
因為是它們把狼弄哭的。

原本只存在影子世界裡的黃色，
逐漸越過了邊界。
和《鏡子》不同的是，
這本書裡有和解。
會不會是因為這裡反射出的
不是一個清楚的「我」的影像，
使得和解變得容易一些？

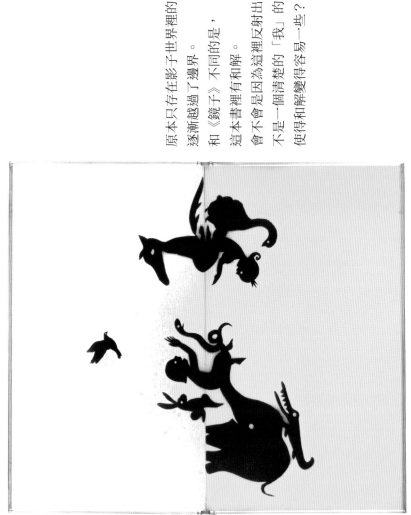

因為狼其實也是小孩的化身，
孩子們很容易敞開他們的心。

背景的圖案來自

影子一對一對稱一鏡子一萬花筒的聯想。

不僅是背景，連小孩一狼一大象一公主

也以萬花筒圖案的形象來呈現。

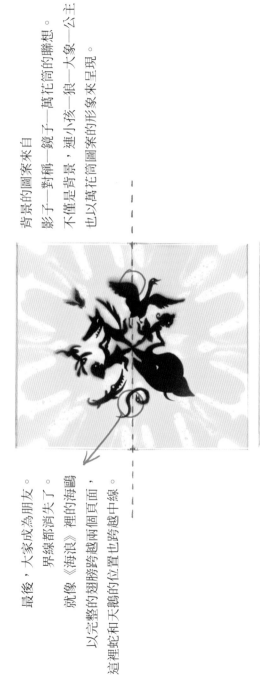

這個場景來自一本書

《裸體小畫家》(우리는 벌거숭이 화가,

文升妍著，蘇西，李繪

吉爾佑特兒童出版社，韓國，2005)。

正在身體上塗鴉的孩子們突然

從幻想回到現實，因為聽到媽媽喊：

「該去洗澡啦！」

最後，大家成為朋友。

界線都消失了。

就像《海浪》裡的海鷗

以完整的翅膀跨越兩個頁面，

這裡蛇和天鵝的位置也跨越中線。

一定能將小孩從幻想拉回現實的，

是母親的聲音。

尤其是「準備吃晚餐啦！」

這可能是孩子們日常生活裡

重要的轉折點。

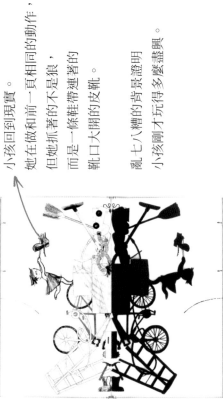

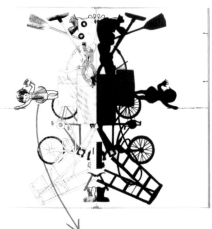

小孩回到現實。

她在做和前一頁相同的動作，
但她抓著的不是很
而是一條鞋帶連著的
靴口大開的皮靴。

亂七八糟的背景證明
小孩剛才玩得多麼盡興。

她剛才抓著的鞋子到哪兒去了？
孩子們常常不猶豫地丟開一個玩具，
然後立刻轉向、關注另一個玩具。

這一幕也跟《裸體小畫家》
有很多相似之處。

我讓小孩的頭轉向叫聲傳來的方向，
而亂七八糟的環境同樣是刻意安排的。

在《裸體小畫家》裡，
孩子們把顏料灑得到處都是，

使房間看起來亂七八糟。
這樣的場景讓讀者的媽媽們瞪目結舌。

但孩子們卻看得很開心，一定的。

小孩跟她的影子朋友說再見，
然後關燈。

小孩身上的衣服顏色起了變化，
小小地暗示這一切可能不只是想像。

「啪」！

另一聲

一片漆黑。故事結束了嗎？

然而，那些形成影子的東西
還存在黑暗裡。
看起來這些影子已經
真正「獨立」了。

如果你把書轉個方向，
會看得更清楚這些影子們的同樂會。
如果重新再看一次這本書，
不過這一次把影子的世界擺在上方，
你可能會對這個故事有新的感受。
這本書可以從不同的角度來閱讀；
就這一點來說，它真的是一件「物品」。

和小孩無關，
影子們自己又開始嬉戲。

前面嚇壞狼的「影子怪物」
就是這樣被創造出來的。

封底

到此此真正結束。

版權頁和後扉頁

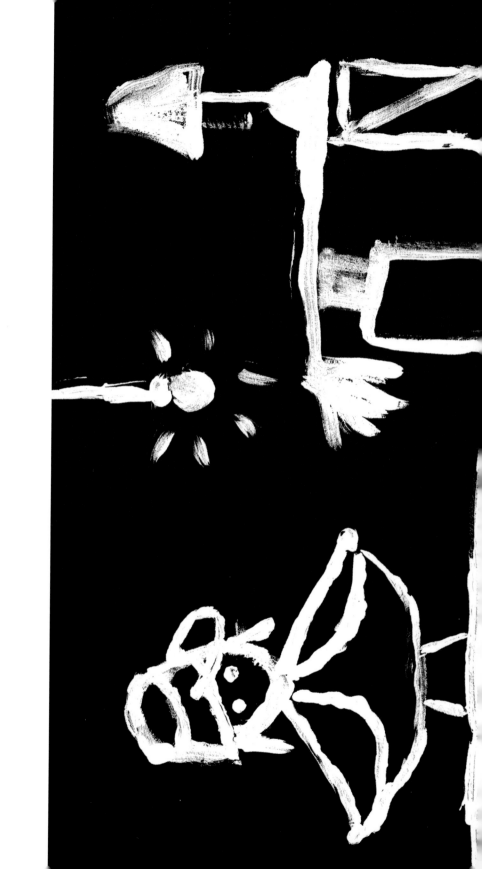

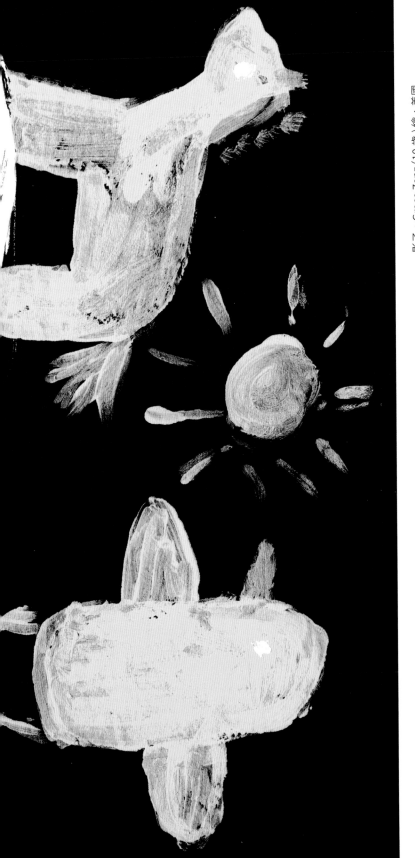

影子，Grace Zenz（10 歲）繪，美國

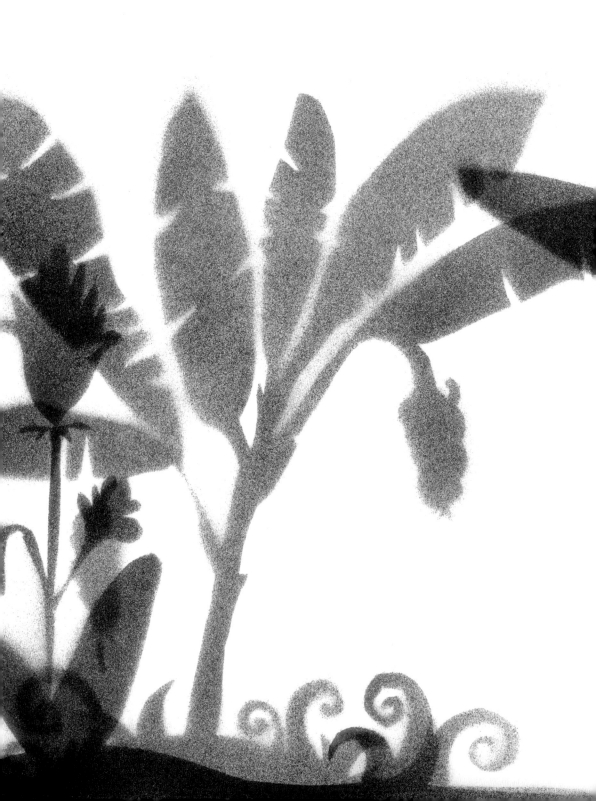

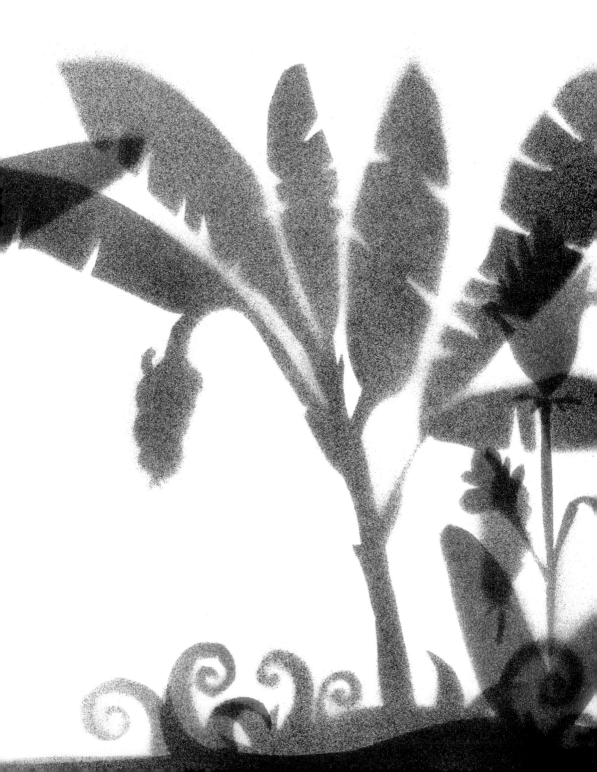

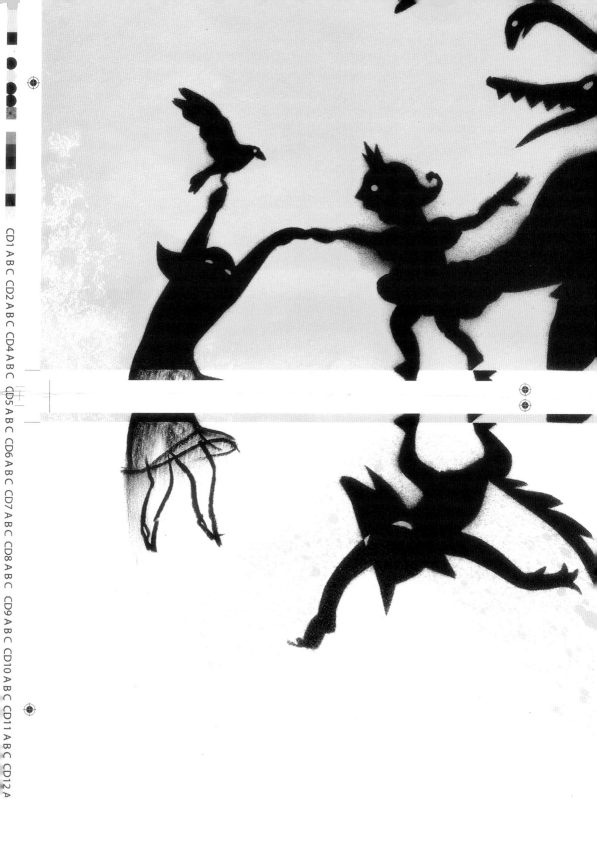

現實和幻想的邊界

　　《鏡子》、《海浪》和《影子》這三本書共有的邊界是書本裡實際的裝訂中線，同時，也是現實和幻想之間的邊界。對兒童而言，穿梭在這兩個世界之間就夠好玩的了。然而，對於偏好複雜事物的成人而言，可以思考更多：我們生活的世界是清楚、明朗的嗎？我們怎麼知道什麼是現實、什麼是假象？

　　《鏡子》最後一頁的小女孩是真實的人或是幻象？

　　《海浪》裡鋪天蓋地衝向小女孩的海浪真的那麼巨大嗎？

　　《影子》的結尾，即使小女孩已經關燈離開，所有的影子依然留在下方頁面繼續玩耍，這是怎麼一回事？

　　《影子》初稿原本的結局是：小孩一聽到「準備吃晚餐啦！」就馬上跑掉了，但小孩的影子來不及跟上，愣在原地，藉此顯示小孩和影子打從一開始就是不同的個體。影子，獨自留在閣樓裡，關了燈，然後故事結束（見下頁圖）。

　　這個版本的故事太複雜，於是我大幅濃縮，不過我還是希望保留「影子有自己的世界」的概念，那個世界獨立於形成它們的事物。因此我在圖畫中暗示：即使小孩已經離開，影子世界仍持續嬉戲。

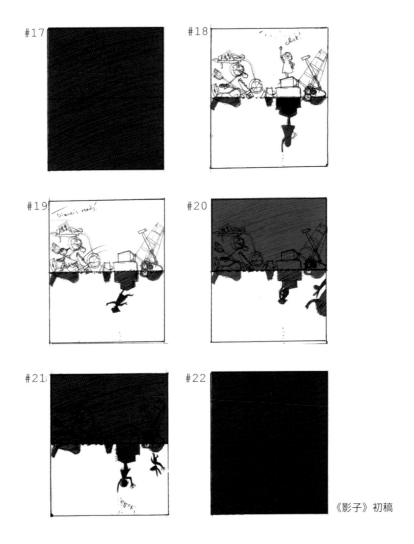

《影子》初稿

　　夢境還沒有結束。事實上，即使這也可能是小孩的想像。
就像在《愛麗絲幻遊奇境》裡，愛麗絲的表演結束後才真相大
白，原來一切都是發生在壁爐裡的幻象。就像你從一個夢醒
來，但其實還在另一個夢裡。

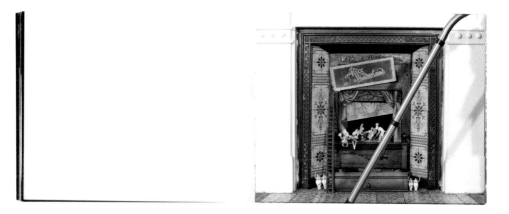

韓國詩人千祥炳曾說：「人生是一趟壯遊。」（삶이 ' 한바탕 소풍 ' 이라거나）路易斯・卡洛爾曾說：「人生，難道不是一場夢？」（Life, what is it but a dream?）這些詩句可能對成人頗具深意，但對盡情活在當下的兒童而言卻可能沒什麼意義。成人面對現實和幻想之間的邊界時產生的猶豫，並不適用於兒童，他們毫不介意進入這兩個世界。兒童很容易就回到當下的現實。

《愛麗絲幻遊奇境》

　　如果我拿著一隻狗布偶跟孩子們說話，孩子們會很興奮地跟狗布偶對話，不過他們的眼睛多半都看著我。兒童不會混淆現實和幻想。他們當然知道這不是真的，不過他們會很認真地跟你一起玩「假裝遊戲」。玩「假裝遊戲」需要以現實為基礎，你對某件事物越熟悉，你越容易去改變、翻轉，甚至完全拆解後再從中創新。因此，我們應該為孩子們提供一個奠基於現實、用心打造的想像世界，而非突兀、彼此毫無關聯的幻想。

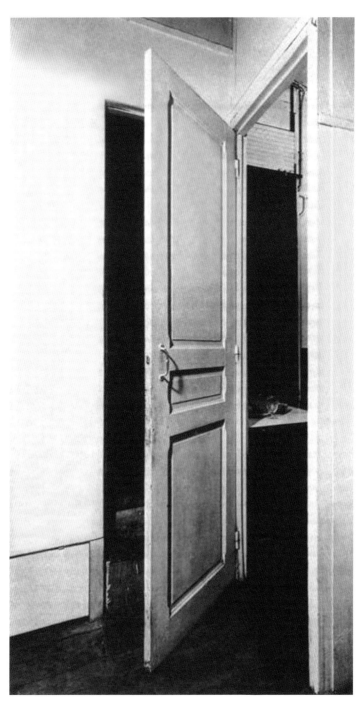

《門：拉雷路 11 號》／杜象
Door: 11, rue Larrey / Marcel Duchamp / 1927

對成人而言像是一場夢，對完全沉浸其中的兒童而言可能像經歷一場實際的情境。就像《海浪》裡小孩的衣服漸漸染上藍色，小孩在遊戲和想像的過程中會成長和改變。幻想的世界完全觸動小孩，在幻想和現實間模糊的邊界同時發生的一切也是。

　　一扇門一定得是非開即關嗎？

　　杜象的門同時開著和關著；打開這邊的門，就等於關上那邊的門。就像一本書。闔起這一頁，就等於翻開另一頁。就像夢中之夢。

　　當成年人感嘆人生無常的時候，兒童則會在這模糊的邊界盡情往返戲耍，直到筋疲力盡。一切都是遊戲。每一次打開書，這場無盡的遊戲就會重新開始。

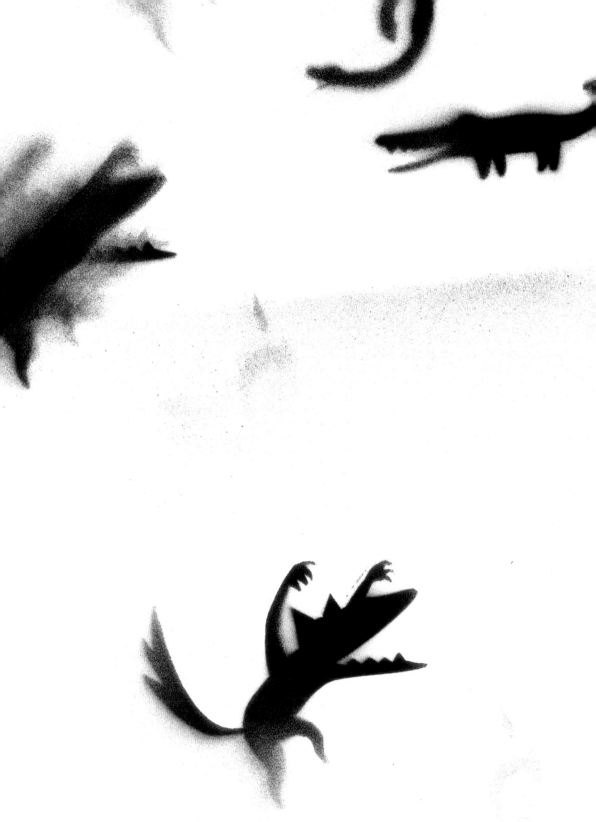

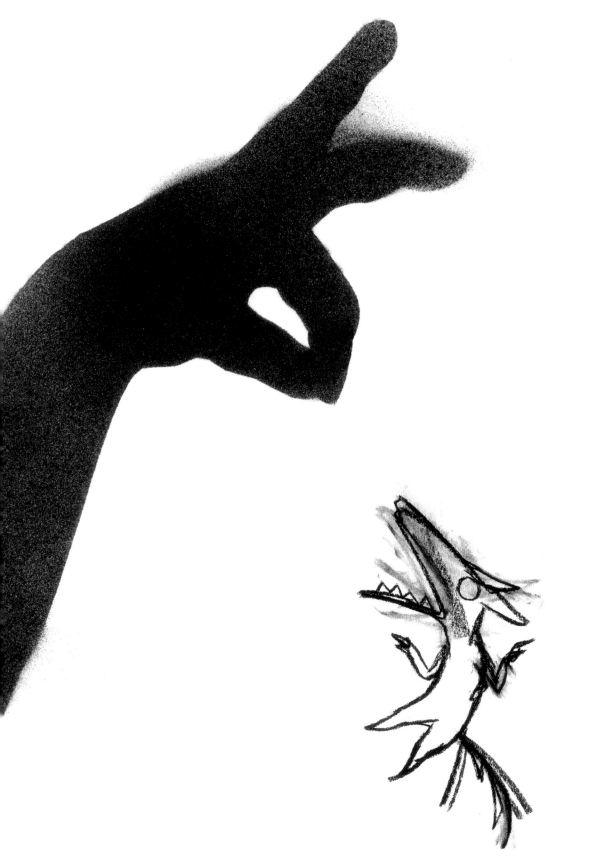

你的尺度

　　有一年我去參加波隆那童書展，展後我自己一個人去義大利北邊的幾個城市旅行。有一天我獨自在火車站等車，有一位看起來很疲憊的婦人提著一個很大的旅行袋走過來坐在我身邊。我們聊了一會兒，話題轉到我的書，於是她問我身上有沒有帶著任何一本我的作品。我正好在書展時從出版社那裡拿到一本剛印好的《愛麗絲幻遊奇境》，我就拿給她看。

　　《愛麗絲幻遊奇境》不是那種會引發讀者強烈情緒的書。可是她仔細地從頭讀到尾，然後眼眶含淚對我說：「我好開心，妳讓今天變成美好的一天。」她給了我一個大大的擁抱，然後趕去搭她要搭的那班火車，車剛進站。

　　我又獨自坐在火車站裡，我還記得當時突然湧現一股奇異的感受。我不知道《愛麗絲幻遊奇境》哪個部分使那位婦人這麼感動。我突然驚覺，我的背包裡有一樣東西是我可以隨時拿給別人看的；一種親密感，來自一本小書，小到可以放在你的手掌裡。稱它是「可隨時展示的藝術」或許很誇張，不過它的確就是。

　　無限地向外展開，或是推逼到角落然後刪減和重組——一般人通常都具有這兩種特質，不過有時候，其中一種會比另外

一種讓我們更舒適自在，就像有時候你的身體會下意識轉向一邊。我經常就在那樣的時刻開始重新評估我的書。

面對不同媒介或媒材的態度不會是一樣的。剪裁或重新調整圖畫的大小然後把它們塞入頁面，不等於創造一本圖畫書。圖畫書並不只是用幾張很棒的圖畫去創造藝術風格而已。我認為，令人著迷的圖畫書，都是因為畫家不斷地一面摸索著書的物理性特質，一面琢磨著書的尺度而做出來的。

如果說在畫布上作畫像是把整個身體向外伸展，那麼創作一本書帶給我的感覺像什麼呢？就像是把身體縮小、變圓，不斷地想要鑽進什麼裡面。把一大張紙不斷地摺起來好放進手裡，不過裡面的東西卻沒有變小，依然維持原樣的感覺；蜷縮著坐在那裡好像不停地要把什麼摺起來、藏起來，然後又好像一點點地要把什麼拉出來的這種行動的半徑——對我來說，這就是書的尺度。

書也會呈現其他不同的尺度。有些作者在構思書的結構時用的是固定不變的視角和位置，像是劇場的舞台，讀者只需要轉動眼睛掃視頁面就好。有些作者則會打開無止境的想像風光，帶領讀者進行一次瘋狂精彩的飛行。眨眼間，千年的光景流轉眼前。

書之所以可能是因為它是「書」

　　如果有一種藝術形式「可以講述故事、形成親密的連結、容易親近、直接、好攜帶、可複製、大量生產並具有普遍性，」還有什麼比它更好的呢？我是這麼想的。而以上這些就是一本「紙本印刷書」具有的美好特質。

　　我更仔細地審視了書的實體形式。到底是什麼使書之所以為「書」？

　　四個邊角，厚厚的封面，裝訂線……書是「物品」，不應該只被想成是在一面螢幕上放映一個故事。既然我不能忽視書的裝訂中線，我決定直接正面處理它，大量運用在三部曲裡。

　　讀者在閱讀的時候也會感受到書的實體性。舉個例子，如果你把《影子》這本書放在大腿上，書的上半以九十度角立起的話，書裡的影子就好像投射在地上，看起來會更加真實。還有，為了比較書裡的現實和幻想，你在閱讀的時候必須一直轉動書本。旋轉書本的時候，你還可以選擇想要先看哪一個部分。因為它是一本書，所以有這麼多可能的閱讀方式。

　　既然我是在做一本書，我想要創作因為具有書的形式而更加有趣的書。在這個數位時代，實體書給人的感覺越來越像是一種原始的、有限制的媒介。然而，沒有限制真的就更自由

嗎？書本這種看起來好像「不能怎樣怎樣」多過「能怎樣怎樣」的媒介，真的會限制創造力嗎？說實在的，如果沒有任何限制，你真的能開始去做什麼嗎？我懷疑。

畫家光是在紙上加一個點，腦中也會浮現考慮整體留白均衡的衝動。思考紙張的邊緣和裁切處的關係，已經成了習慣。所有的媒介都有其局限性。對畫家來說，從局限的最末端倒回來思考，或是運用局限、甚至超越局限——這些事情通常更有趣。從某個角度來說，所有的藝術史可能都因而充滿更多奇妙的趣味，因為其中有可以克服超越的傳統和慣例。

為了做出一本書，創作者必須同時是插畫家、作者、編輯、設計師、印刷師、裝訂師和自費出版者。我的意思不是說創作者要獨自去完成這一切，而是創作者必須很有自覺地關注整個過程，雖然他／她可能實際上只參與其中幾項。實際做出一本書，你需要和許多人溝通、合作。然而在此之前，你可以藉由體驗和思考整個過程，來體會如何獲得對書整體的洞察。

如此一來，書不僅是承載資訊的容器，書的本身就是有意義的藝術形式。經過畫家的精心調製，這種形式會開始創造意義，而故事就有了生命。書的形式開始成為潛在的內容。

圖畫書的形狀

在豎直長方形的書裡，畫出角色以後，就沒有什麼空間可以再放進別的了。因為是緊密的空間，讀者跟角色之間的距離更為接近。讀者能夠自然地關注角色的表情和動作的細節。

《鏡子》最先設計成一般常見的長方形開本，因為我認為應該要讓小孩角色有足夠的空間可以玩。可是，當樣書做出來以後，過多的

空白邊緣使裡面的空間相形之下顯得過於擁擠。我嘗試縮小書的開本尺寸來解決這個問題，卻又產生另一個難題：角色的尺寸隨之縮小後，不大容易看清楚小孩角色的表情。

假如我不更動小孩的部分，而是改變空間，會怎麼樣？我想了又想。突破的契機來自典型的瘦窄狹長全身鏡的概念。只要將一般長方形的寬度縮減，鏡子的形象自然凸顯出來，不必干擾小孩角色的表情和動作，也不會有擁擠的感覺。

再來，是水平長方形的書，展開來可以呈現廣角的風景。角色
和身邊的環境都在這個空間裡的同一水平面上。

在《海浪》裡，小孩和海浪同等重要。小孩的心理狀態和海浪互相抗衡。如果說豎長型的書將焦點集中在角色身上，那麼橫長型的書則能有效地表現角色與周遭環境之間的關係。

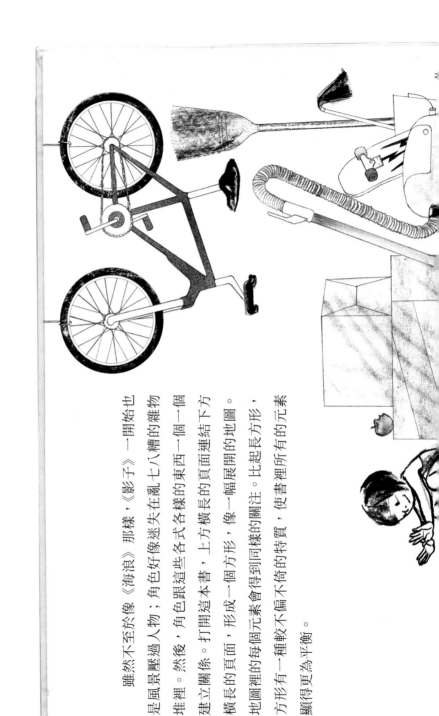

雖然不至於像《海浪》那樣，《影子》一開始也是風景壓過人物；角色好像迷失在亂七八糟的雜物堆裡。然後，角色跟這些各式各樣的東西一個一個建立關係。打開這本書，上方橫長的頁面連結下方橫長的頁面，形成一個方形，像一幅展開的地圖。地圖裡的每個元素會得到同樣的關注。比起長方形，方形有一種較不偏不倚的特質，使書裡所有的元素顯得更為平衡。

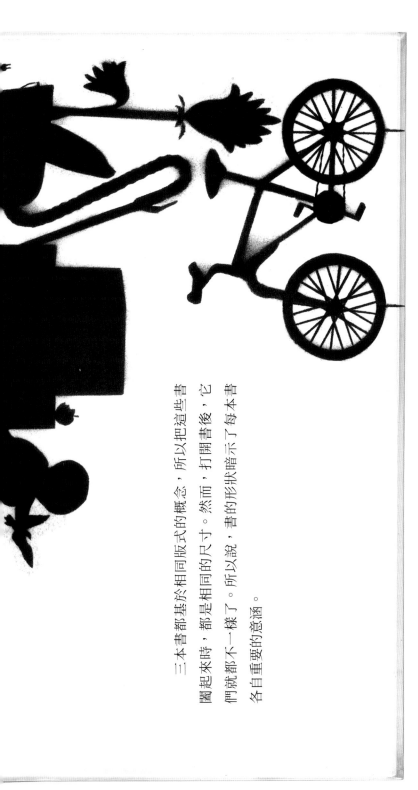

　　三本書都基於相同版式的概念，所以把這些書釘起來時，都是相同的尺寸。然而，打開書後，它們就都不一樣了。所以說，書的形狀暗示了每本書各自重要的意涵。

空白頁

　　圖畫書的篇幅通常很短。假如一本篇幅似乎已不足以放入所有必要資訊的圖畫書，書中突然出現像這頁一樣的空白頁，會怎麼樣？

沒有脈絡的空白頁可能是印刷的錯誤，但如果頁面的空白對於增加脈絡的意義是必要的，那麼沒有文字和圖像的頁面就不是空白頁。空白頁的概念經常出現在我的書裡：

　　在《鏡子》裡，出現在小孩和其鏡中影像消失在書的中央裝訂線之後；

　　在《影子》裡，出現在小孩關燈離去後；

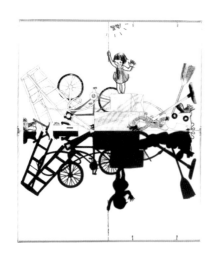

在《愛麗絲幻遊奇境》裡，出現在愛麗絲被白兔抓到後；

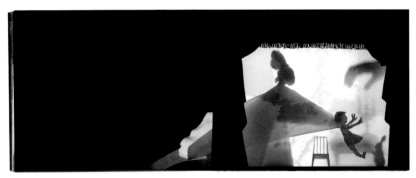

下頁為《韓文行動字母書》（움직이는 ㄱㄴㄷ，吉爾布特兒童出版社，韓國，2006）裡，對應韓文字「消失」的那一頁。

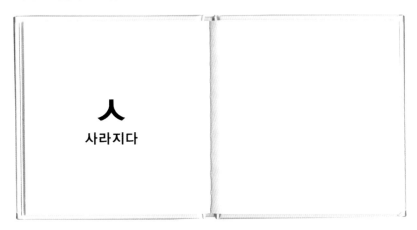

對應韓文字母「ㅅ」的字詞「사라지다」（消失）的那一頁，是空白頁。好像真的就——消失了。小孩們看到空白頁，發現字母真的消失了，都樂不可支。當我們確信會看見某樣東西，卻赫然發現它根本不在那裡、預期落空時，會產生一種奇妙的興奮感。就好像孩子們玩躲貓貓一樣。

空白頁可以具有相當戲劇性的效果。當《鏡子》裡的小孩完全消失時，讀者突然間面對一片靜默。空白頁暗示接下來的情節有轉折，同時為快速發展的故事提供呼吸的空間。這就像戲劇院裡突然燈光暗下來。你難道不會好奇地想知道當燈光再亮起時，會發生什麼事？

另一方面，空白頁還有建立故事張力或緊張情緒的角度。有一個小讀者被問到，《影子》裡全黑的那一頁裡發生了什麼事。她回答：「每樣東西都靜止不動，連呼吸都不敢。」如此一來，空白頁其實是豐富滿版的一頁。

在《愛麗絲幻遊奇境》裡，我沒有讓頁面全黑，而是悄悄呈現一些線索，暗示舞台和道具的改變，就像我們在劇場裡看舞台工作人員忙著重新布置舞台。然而，這本書的戲劇效果的確來自許多空白的頁面和那些看不清楚東西的黑色頁面。完全空白的平面更加凸顯書的實體性。發生這個不可思議奇幻故事的空間，其實只是一張紙。

從某方面來說，或許更吸引我的，不是這些效果而是禁忌或限制；比方打破出版的規則，把重要的圖像放在中線上，比方打破一般認為書頁應該畫得滿滿的通則。畫家即使在這些瑣碎的小樂趣裡也能找到創意的能量。

有限的空間，平面的限制

　　畫家預備以書做為舞台講述故事。在三部曲作品中，視角多半是固定的，就像觀眾看著舞台。一齣戲從開始到結束都是在有限的時間和固定的空間裡。就像我們看舞台上演出的獨角戲，主角只要有一點點變化就會明顯可見。畫家變成一位要求很嚴格的導演，要演員在狹小的空間裡盡可能以少少的道具發揮最大的效果。

這是《愛麗絲幻遊奇境》展覽的邀請卡。我們把它做成像劇院的入場券。

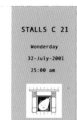

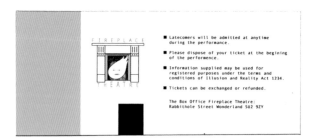

Alice in Wonderland
Suzy Lee
Inspired by Lewis Carroll's original book

Wonderday 32-July-2001
25:00 am

STALLS C 21
Admission Free

STALLS C 21

Wonderday
32-July-2001
25:00 am

愛麗絲幻遊奇境
蘇西・李
受路易斯・卡洛爾原著的啟發

2001 年 7 月 32 日奇幻日
上午 25：00
C 排 21 號
免費入場

■ Latecomers will be admitted at anytime during the performance.
■ Please dispose of your ticket at the begining of the performance.
■ Information supplied may be used for registered purposes under the terms and conditions of Illusion and Reality Act 1234.
■ Tickets can be exchanged or refunded.

The Box Office Fireplace Theatre:
Rabbithole Street Wonderland SU2 9ZY

壁爐劇院
■ 遲到者可在演出中任何候入場
■ 請在演出開始時丟棄你的票券
■ 根據幻想與現實法案 1234 條，提供之資訊可使用於已註冊之目的
■ 票券可換也可退

壁爐劇院售票處：
兔子洞街奇幻地 SU2 9ZY

在三部曲作品中，我盡可能減少道具和背景，完全不用任何裝飾性背景。《鏡子》根本沒有任何背景。小孩是主角，而鏡子反映小孩的影像（所以實際上它並不是道具而是角色所在的空間：實體頁面），舞台上只有它們。《海浪》裡，只有幾筆炭筆線條暗示海邊的背景。在《影子》裡，留下少量的空間給主角去移動，必要的道具都依序排列。

創作故事的時候，色彩也是重要的道具。有限地運用色彩能吸引讀者的注意，促使他們思索色彩的意義。《海浪》裡，隨著小孩跟海浪玩，她的衣服逐漸變成藍色。當她全身被海浪潑得濕透後再回到現實裡，小孩的衣服和天空都變成明亮的藍綠色。有一個小讀者曾經對於天空變成藍色提供解釋，「海浪使小女孩張開眼睛去看真實的世界是什麼樣子。」《影子》裡的黃色代表想像的領域。原本只在想像世界的黃色，在想像和現實的邊界消解的那一幕完全充滿整個畫面。簡單的色彩策略也會強化圖像的平面感，就像版畫印刷。

我之所以較常用固定的視角和舞台的結構可能是因為書的平面感。三部曲的主角看起來都像固定在紙上，即使是在海邊。這是因為關於背景的描繪非常少。書裡的頁面感覺很平面，於是我盡量不用過多的視角。就像在劇院裡沒有特寫鏡頭，三部曲裡也沒有。角色出現時就是從頭到腳地呈現，一直到她們離開都是如此。書的邊緣就像懸崖，所以感覺起來，一切都要在書頁的四個邊角之內完成。

因此，角色要運用舞台上可利用的一切大玩一場，在有限的空間裡一陣橫衝直撞，然後在某個瞬間戛然而止。戲也就結束了。

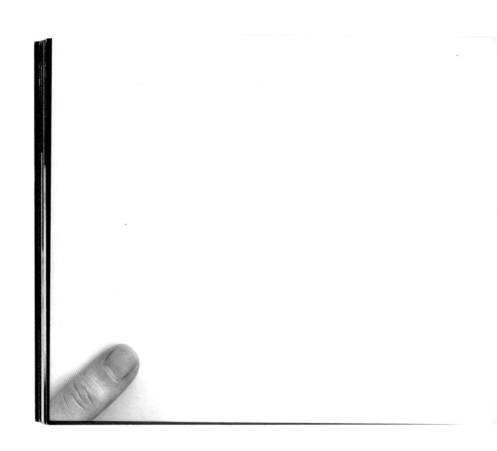

《愛麗絲幻遊奇境》

敘事，翻頁

　　這一次，舞台是鬥牛場。你接下來將看到的這本書中書，是我思考在敘事的推進以及故事發展的過程中讀者所扮演的角色後，所創造出來的作品。

　　就像鬥牛士翻轉紅色的鬥牛布，讀者會翻頁使故事前進。讀者對接下來的情節感到好奇，這股好奇心會推動故事發展。每一次鬥牛士翻轉紅布，故事就進入下一個新階段。意義在頁與頁之間產生，這點來自「翻頁」這個特定的動作。

　　讀者翻頁的手是閱讀經驗的一部分，因此書上的圖像也放進了讀者的手指。我們閱讀每一頁所花的時間並不相同，讀者可按自己的意思調整何時要翻到下一頁，就像經驗豐富的鬥牛士調整呼吸專心面對場上的公牛一樣。

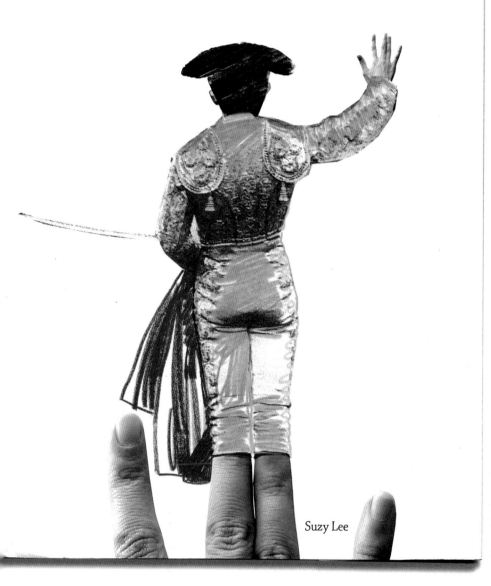

Turning the Pages

Suzy Lee

《翻頁》
（Turning
the Pages），
Suzy Lee，
Hintoki Press，
韓國，2005

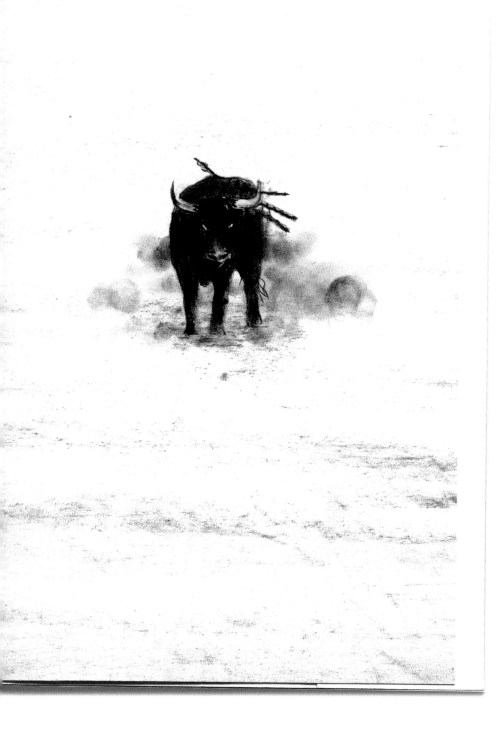

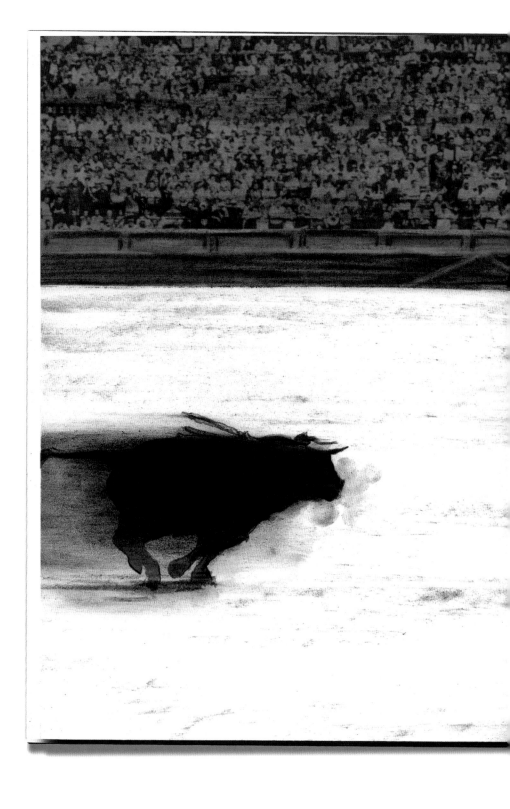

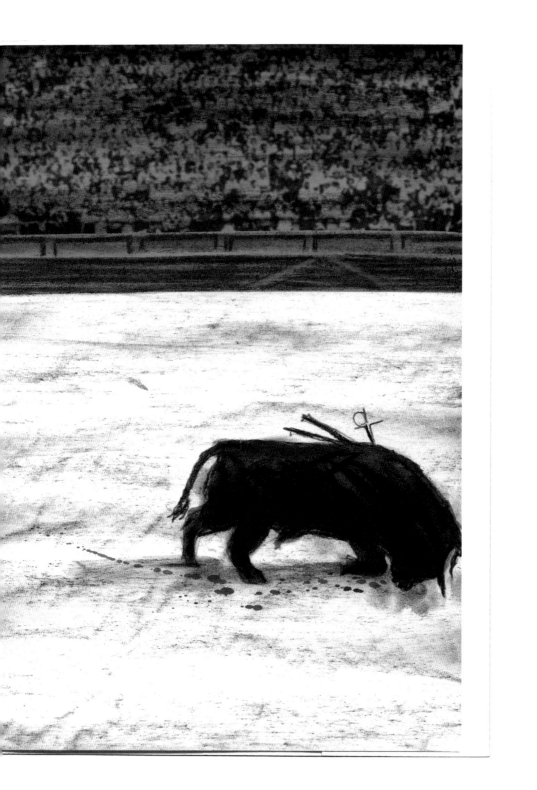

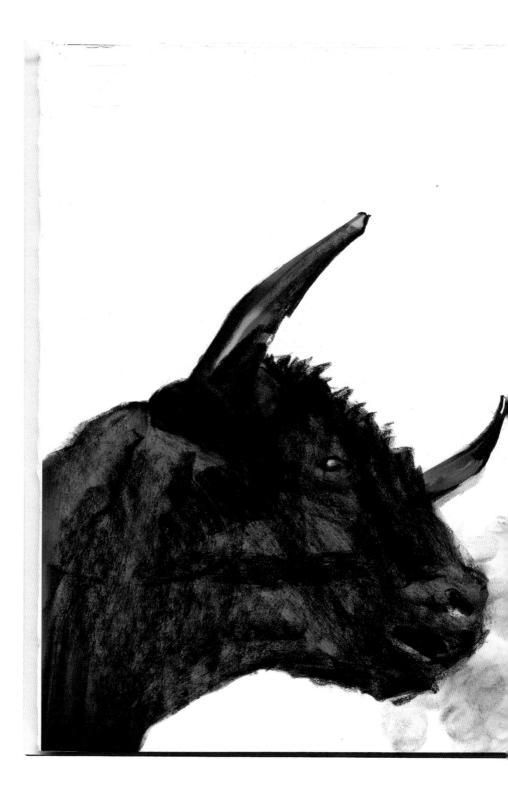

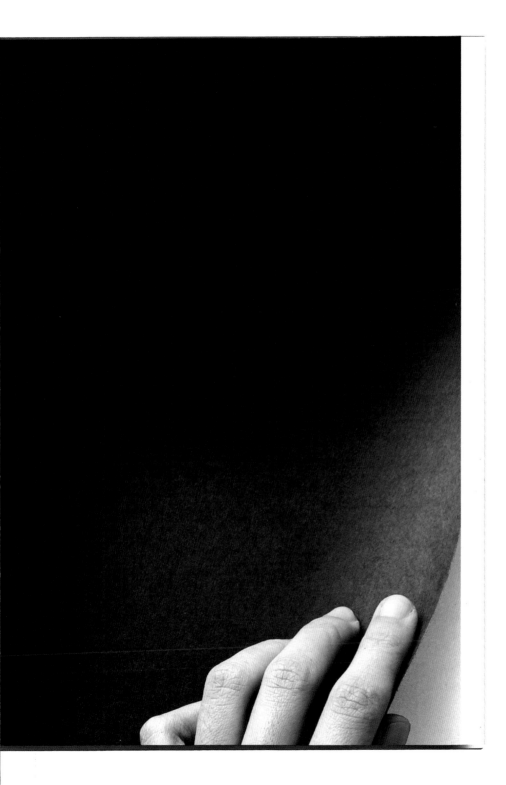

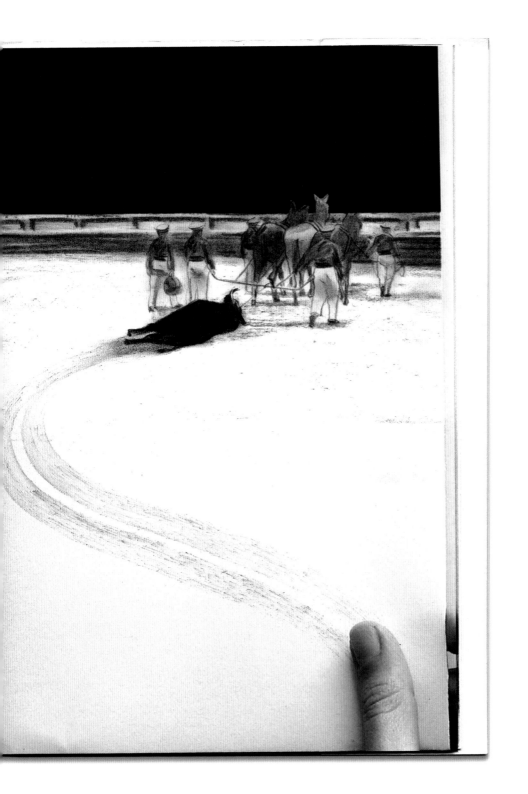

www.suzyleebooks.com
HiNtoKi press

一切都是圖：文字和圖像

　　我還記得剛開始學電腦繪圖的時候，很驚訝地發現不僅圖像，就連文字也可以被拉伸、翻轉和扭曲。文字可以被當成圖像，這樣的概念感覺很新奇。之前我一直認為文字像是漂浮在紙張的表面，而圖像永遠不能和它們混在一起。此後，我開始仔細地研究文字和圖像交換位置後會產生的結果；比方說，將打好的文字改成圖像。像這一頁的文字是經過拍照的，這些字是字還是圖？

　　這套三部曲，都嘗試了探索文字和圖像之間的邊界，雖然表現得不是很強烈。就某方面來說，三部曲共有的「無字圖畫書」形式，或許就是「把一切都當成圖像」此一概念的延伸。

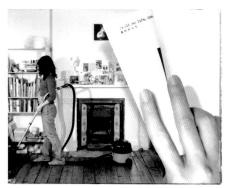

　　在《愛麗絲幻遊奇境》的尾聲，壁爐的祕密揭曉後，出現了一隻手把書頁微微掀起，露出的背面寫著「Is all our life, then, 我們的人生」。如果你實際翻過書裡那一頁，同樣的角落寫著「but a dream? 不就是一場夢？」而「Is all our life, then, 」的文字被調整過以符合紙張捲起來的弧度。它們既是文字也是圖像，稍微模糊了兩者的界線。

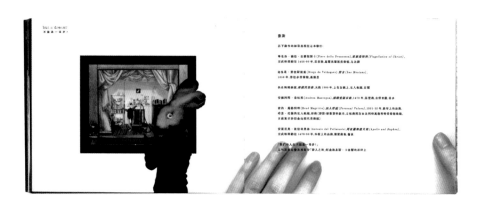

　　然而，接著出現在下一頁致謝詞裡的毫無疑問是文字。這些文字大剌剌地印在讀者拿著書的手指的圖像上，彷彿手指並不存在。藉由將字母壓在圖像上，我想再次強調手指也不過是紙上的幻象。

MIRROR
MIRROR

　　我曾經在某間書店的圖書目錄上看到《鏡子》的書名被寫成《鏡子鏡子》。顯然，書名的倒影被視為文字了。這種情形很罕見。多數時候，上方的「鏡子」會被視為文字，而下方的「鏡子」則被視為圖像。其實，有趣的是，我們常很自然地假定倒過來的字母是圖像。

　　我希望能讓《海浪》書名的字型表現出滾滾浪濤的感覺，所以韓文版我使用了自己的手寫字。《海浪》這本書被翻譯成許多不同的語言，看每種語言如何搭配手寫字也很有趣。一個字的涵義和文字本身原本沒有關聯；然而，當文字被視覺化以符合字意時，幾乎會讓人以為它們是天生的一對。美國版的編輯和設計師建議拿掉所有的文字只留下書名，把封面變成一幅畫。我覺得對一本無字書而言，這個想法真的很棒。

至於《影子》，我只是在既有的字體上加一點手寫的感覺，製造出影子般的圖像，使它看起來更有一致性並且比《海浪》的手寫書名更容易排列。書名的影子跟書裡其他的影子一樣，都是在紙做的鏤空模版上噴灑顏料。作者的名字藏在影子之間，像一塊拼圖。

SUZY LEE

　　書名頁的書名也有影子，就跟閣樓裡其他東西一樣都有影子出現在下方的頁面。這有點像開個小玩笑，表示字母不是飄浮的幽靈，而是實實在在的東西，有自己的影子。

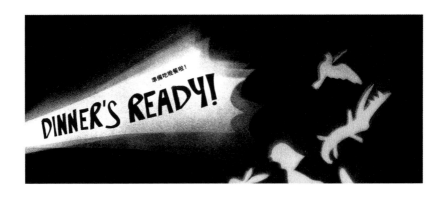

　　我希望能將書裡僅有的文字「喀!」和「準備吃晚餐啦!」表現成圖畫的一部分。「準備吃晚餐啦!」的字母顯得非常大聲。雖然,這些影子可能是被母親的聲音嚇到了,它們也可能是因為這些巨大的字母侵入它們的領域而感到驚嚇。

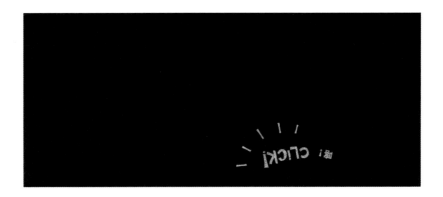

　　小孩離開以後,在下方的影子世界出現另一個「喀!」當然,把「喀!」(CLICK!)的文字左右翻轉來表現影子很符合視覺的邏輯,可是我又覺得,從影子的視角來正確排列字母的順序似乎更好。我考慮了很久,其實直到最後都無法真正確定到底哪一種方式比較有趣。

就製作圖畫書的標準程序而言，圖畫完成時要留出空間給文字。後來當我看見印出來的頁面時，總是不大習慣看到那些印刷體文字壓在圖像上。我似乎習慣盡可能把文字和圖畫放在不同的頁面上，或是結構上讓文字和圖畫可以清楚區分。假如兩者都不可行，我會設法讓文字看起來像圖畫。如果我說我喜歡無字圖畫書的理由之一，是因為這樣我就不必去煩惱該如何擺放文字，可以純粹專注思考圖畫的完整構圖，這個說法會太過簡單嗎？

無字圖畫書

　　三部曲的三本書若不是沒有文字就是幾乎沒有文字。人們經常問我為什麼我的圖畫書要排除文字，但這個說法其實不甚正確。我並不是把已經寫好的文字刪除，也不是在做書時一開始就決定要做無字書。從作者的觀點，我的首要考量並不是這本書要不要有文字；我更感興趣的是用什麼方式最能傳達我內心的想法。

　　如果讓故事自己引領我逐步開展，有時候結果自然就成為無字圖畫書的形式。有些故事在一開始發想時就只有圖像，甚至有時候我只是為我常喜歡用的某些圖像加上故事。有時候我覺得創造故事可能只是為了要開展圖像的藉口。

　　把一張畫放在另一張畫旁邊，它們之間很奇異地就會冒出故事來。於是，重要的不是個別的圖像，而是它們一起創造出來的故事。隨著我連結、抽換和改變圖像，一系列的圖像開始述說故事。圖像逐漸累積、相互參照、互相連動，慢慢地就構築出敘事。

　　一旦沒有什麼可再添加和刪減，書就宣告完成了。為這本意義完整的圖畫書加上文字，就好像為一首詩加上插圖。詩的插圖沒有必要的意義，而且它剝奪了詩意的文字所提供的意象，阻礙讀者的想像。

이방으로 가려고 가 formater

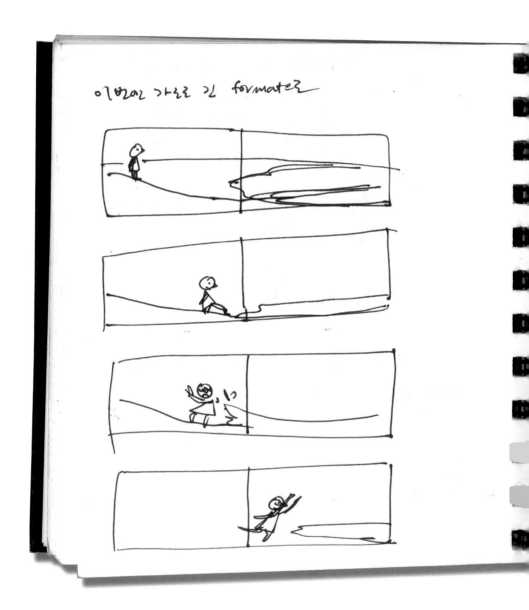

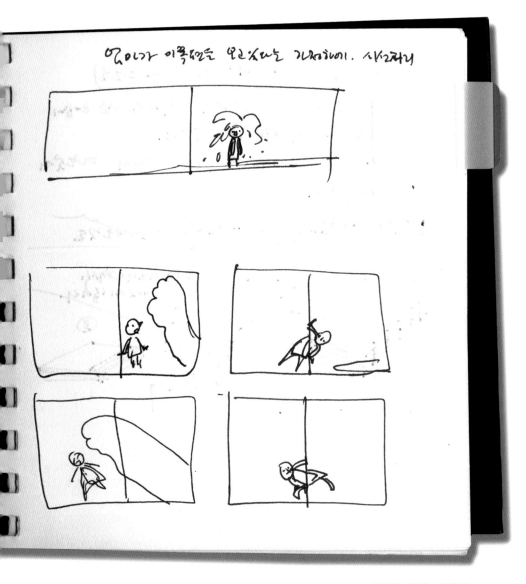

《海浪》的第一份草圖

有些故事需要以圖像的語言來述說，並且用視覺的邏輯來處理。那樣的故事通常會來自比較善於用圖像思考的創作者。假如「有一面鏡子」這樣的文字先出現，接著才有搭配這些文字的圖像，《鏡子》就會是一本跟現在的樣子很不一樣的書了。從另一個角度來說，如果創作的動機一開始就是圖像的概念「相對的頁面是一面鏡子」，很自然地就會以圖像的方式來進行這個故事，結果呢，創作到最後就很容易成為無字書的形式。

　　做無字書有一個風險，就是非常擔心讀者可能因為沒有文字的幫助而不理解故事，以至於變得太過邏輯性或放入過多的解釋。但是只顧著把故事往前推進，就沒法留出讓人喘息的餘地。創造無字圖畫書最大的挑戰是要能夠輕輕地引導讀者，並同時為各種不同閱讀經驗開放所有的可能性。一本成功的圖畫書會為讀者保留想像空間；一本不成功的圖畫書不會保留任何空間，只會完全塞滿一個沒有想像力的畫家所畫的圖像。

　　雖然無字圖畫書可能更涉及閱讀圖像的能力，不過它仍只是眾多不同的圖畫書形式之一。一本好的圖畫書，它的故事和故事的表現方式有完美的依存關係，就像織工細密的西裝外套，外層的布料和內裡的布料無法分隔。它甚至會讓人覺得如果沒有這種特定的表現方式，這個故事根本就不存在。所謂的「表現方式」不僅指文字或圖像。它包含所有能將訊息有效傳達給讀者的方式——結合文字和圖像的方法，圖畫的風格和策略，書的形狀以及翻頁的方向……諸如此類。畫家會一面思考如何以最好的方式講他／她想講的故事，一方面考慮各式各樣圖畫書的形式所能提供的優點和效果來做選擇。

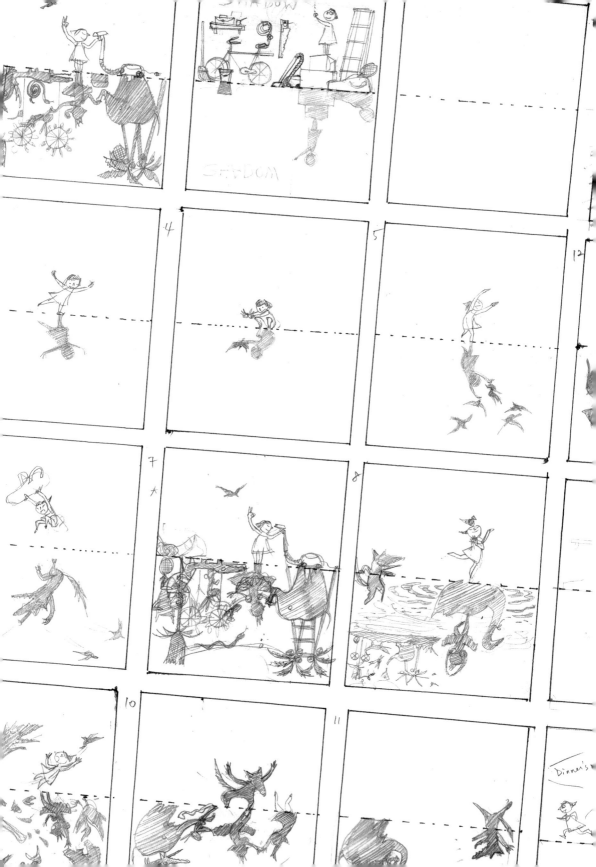

無字圖畫書還有許多特別的層面。我相信無字圖畫書能最有效地放大和展開一個特定的時刻。無字圖畫書並不像電影會使用說明性的字幕例如「十年以後」來表示時間的差距，所以無字圖畫書通常會集中焦點描繪一小段時間裡的連續事件。我在做書的時候，有時感覺自己彷彿在畫動畫電影。

　　《鏡子》、《海浪》和《影子》全都聚焦在一段固定的時間和空間裡發生的一連串「動作」。主角突然出現，玩遊戲，然後離開——全都沒有因果關係。她們是道道地地所謂表面的角色，她們出現只為了玩。角色實際上只存在一段短暫的時間，那段時間卻可能在書裡被充分地延長了。感覺起來就像書拉長了角色遊戲的時間和空間，用慢動作一步一步呈現小孩的喜悅、恐懼、焦慮和興奮。

　　要能夠表現出「玩得很開心」的狀態，是最困難的挑戰之一。那是緊張地期待著迸發的喜悅；彷彿時間停止似地飄浮在外太空的感覺；眼睛雖然看著各式各樣的事發生，但耳朵卻什麼也聽不見的時刻。在那種快樂到什麼話也說不出來的時刻，除了如實「呈現」那種狀態之外，沒有任何其他辦法。我猜想莫里斯・桑達克（Maurice Sendak）也會同意這一點，他在《野獸國》裡以三幅跨頁全景描繪阿奇和野獸的大撒野，完全只有圖像。

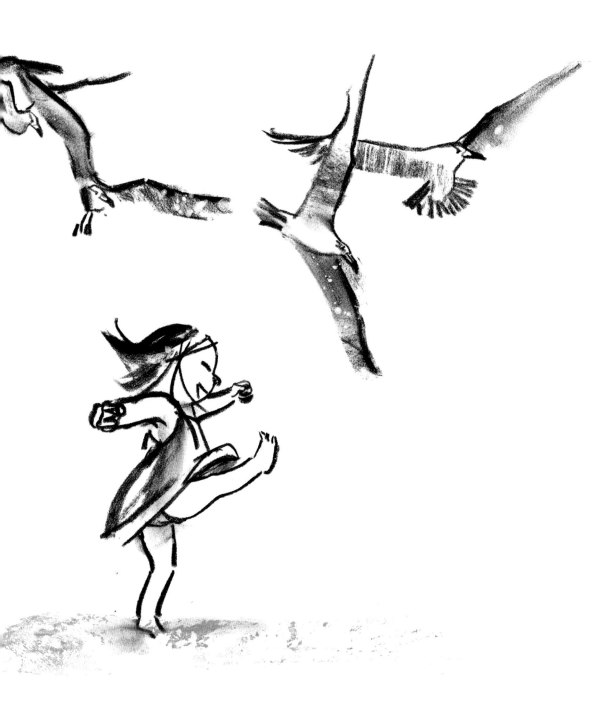

無字書好像在說：「我演給你看。你只要感受就好。」它可能令人印象深刻，但也可能令人沮喪，就像在面對一位沉默的智者。讀者可能會對無字書的形式感到陌生。雖然圖畫比較直覺，但不必然等於圖畫就比較容易理解。為了能閱讀無字圖畫書，你需要基本的推論技巧和解讀圖像密碼與符號的能力。因此，你可能需要花一些時間才能真的「沉浸」在書裡。

　　我曾經帶著《鏡子》的樣書去波隆那童書展。有位出版人表示對這本書感興趣，並且說如果我把書裡愁悶的結局改成快樂的結局，他們就願意出版這本書。正當我開始對這個輕率的建議感到驚駭時，他傾身向前告訴我，他還要給我另一個忠告。他低聲說：

　　「家長們不會買完全沒有文字的書，妳為什麼不加一些文字呢？」

　　讀者一般都會被無字圖畫書弄得有一點困窘，因為書裡根本沒有什麼可以「讀」。既然沒有任何友善的指引，無字圖畫書要求讀者成為主動的參與者。父母親可能遲疑著要不要為孩子讀無字圖畫書，小孩卻會立即進入故事並開始用他們自己的話來講故事。曾經有一位小讀者被問到《影子》裡的狼從哪裡來的時候，他這麼回答：「小女孩一直忙著玩，所以沒有注意到她已經打開了一個被禁止打開的祕密盒子，狼就從盒子裡跑出來了。」

無字圖畫書會提供線索，不過是由讀者自己決定要不要跟著線索往前走。輕鬆地享受模糊歧義，提出問題並完全靠自己解答，可能是享受無字圖畫書的方式。當沒有文字指出它們時，有些東西會悄悄地自己顯現出來。跑出一隻狼的祕密盒子到底是從哪裡突然出現的，有什麼關係嗎？享受著這個或那個圖像激發出的想像就夠了。有一個故事讓你每次讀都會讀出不同的內容，不是很好玩嗎？

　　圖畫書是用來玩的。在理解故事的過程中會有疑惑，因為圖像提供的資訊有限，我們大可不必覺得不安。就像是分解謎題。那其實是整個過程中最有創造力的時刻。培利・諾德曼（Perry Nodelman）在《閱讀兒童文學的樂趣》（The Pleasure of Children's Literature）裡提到，讀書的目的不是為了接受答案，而是獲得我們必須經常思索的問題。重要的是要持續不斷地探索和延展我們的思考過程，千萬不要選擇容易脫身的方法而去依賴「標準答案」的權威。我相信這些重要的態度有助於創造性的閱讀方式。

有一個家庭告訴我，關於他們讀《海浪》的情形。媽媽從小孩的眼中看到，「哇！浪來了，我們趕快跑！」而爸爸化身為海浪並說：「我要把你吃掉，吼吼吼吼吼！」他們告訴我，他們的兒子花很多時間研究海鷗的反應。因為沒有敘事文字，就有更多的可能性去自由閱讀這本書。既然沒有標準答案，讀者可以用自己的方式去讀，甚至可以說，作者和讀者可以來來回回地互動並一起前進。

　　雖然無字書沒有提供可閱讀的文字，我認為它可能對喜歡閱讀的人有更豐富的意義；它提供讀者一個創造自己的故事的經驗，藉由組合各個部分而不是熟悉的文字。下面是 Matheus Machado（8 歲，巴西）為《鏡子》創作的故事的部分內容：

　　從前有一個小女孩名叫蘇西・李，她很難過，因為她被處罰了。所以她爬進一個衣櫥，躲在裡面。
　　她不小心把門關上了，她被鎖在裡面，衣櫥裡黑漆漆的。

　　突然，衣櫥裡出現亮光，她看到了讓她非常驚嚇的景象。
　　她不知道自己應該哭，還是大叫，還是該做什麼。
　　她看到了一個跟她一模一樣的小女孩。

　　蘇西不知道該怎麼辦。她非常疑惑苦惱。
　　蘇西・李假裝自己隱藏起來，然後從指縫偷看。

可是，她看到另一個小女孩也做跟她一樣的動作。她們兩個人都在偷看對方。看了四分鐘以後，蘇西有一個想法，她開始移動她的手，想看看那個女孩會怎麼樣。

結果那個女孩還是模仿她。蘇西就轉身、吹口哨，假裝在想別的事情。她甚至故意不理那個女孩，結果那個女孩也不理她。然後蘇西開始發出聲音，咚咚哇咚哇！

女孩也模仿她。她扮鬼臉，女孩也模仿她。蘇西不明白為什麼那個女孩可以做跟她一模一樣的動作，而且是同時。

不過，她現在開心起來了，因為她有了一個朋友，可以一起分擔她的處罰。蘇西開始想像很多東西，那些東西就真的出現了。她想像很多食物，比方梨子、螃蟹、蘋果、木瓜……她甚至想像一隻蝴蝶帶著一把槍，蝴蝶就出現了！

　　有趣的是他的場面調度和他講出的許多故事細節，是書裡沒有的，全是這個小讀者自己的想法。能夠讀並不總是等於能夠理解。閱讀一本書的意思是，理解、詮釋，甚至更進一步，自由地建構故事。更重要的是，能用自己的話去表達這個故事。

下面這張圖是十歲的巴西男孩 Fabricio Meyer Trevisan 自寫自畫的「卡琳娜和海浪」。在這所巴西小學，他的老師在閱讀課和學生們一起讀過《海浪》後，鼓勵他們創作自己的圖畫書。

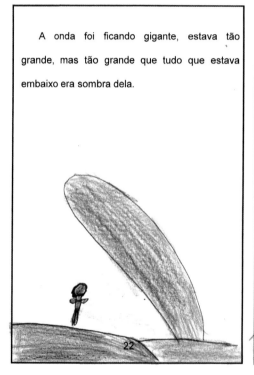

A onda foi ficando gigante, estava tão grande, mas tão grande que tudo que estava embaixo era sombra dela.

22

海浪越來越大，它太大了，在它底下的一切都被它的陰影包圍。

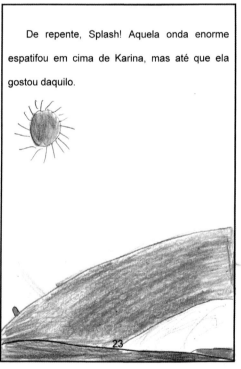

De repente, Splash! Aquela onda enorme espatifou em cima de Karina, mas até que ela gostou daquilo.

23

突然，嘩！巨大的海浪灑落在卡琳娜的身上，但她並不討厭這樣。

有一位美國的小學老師在課堂上帶讀《海浪》後，寄給我一封電子郵件。她和學生們討論，一本書是否應該總是要有文字；一本沒有文字的圖畫書是否還是有開頭、中間、結尾；以及怎麼樣才算是一個好故事。然後全班學生愉快地進行創作，做出他們自己的、簡單的無字書。不過，是她在信中告訴我的另一件事引起我的注意並讓我非常感動——

　　「我在課堂上一開始就說，我們會一起一頁一頁翻閱這本書，請他們在心裡默默地『讀』。我也告訴他們，等我們看完之後，我會問他們，他們認為這本沒有文字的圖畫書，是否講出了一個故事。我愉快地看著他們專注在每一頁，他們一邊在自己的心裡默讀，一邊微笑或大笑。毫無疑問地，我知道他們很享受這個故事！然而，令我最驚訝的是，這個班上有個自閉症的男孩，他也全神貫注地看著每一頁。我可以告訴妳，我教學生涯中第一次出現神奇的時刻就是看見他和其他的孩子一起在同一頁大笑和微笑！這個男孩好像喜歡自己讀書，如果把書大聲地讀給他聽，他從來都不感興趣，甚至可能坐不住。我對自閉症有限的認識讓我認為，或許是朗讀的聲音對他來說過於難以承受。可是當我們讀《海浪》的時候，教室裡很安靜，我想，他可以在他的腦袋裡聽見這個故事……他完全被吸引了。他的老師也無法將目光從他的身上移開，我們都非常開心！」

　　這是「沉默」的圖畫書綻放光芒的時刻。

圖畫書的讀者

　　我還記得第一次被圖畫書深深吸引的情形。並不是因為書裡美麗的圖像或有趣的故事。當我翻完最後一頁、闔起我手中的書，我覺得我見到了一種最簡單又最有力的直覺表現方式。我的心跳加速、熱血沸騰，感覺自己經過漫長的追尋，現在終於找到了。

　　我最初是被圖畫書這個媒介本身所吸引。比起濃縮的繪畫語言，我想尋找一種可以把故事徐徐展開的方法。把故事展開，又把故事摺疊起來。我希望自己是畫家，也是說故事的人。我對圖畫書會感興趣，可說是自然而然。不過，當一個創作者的注意力轉向一種特別的媒介，並不表示這個創作者就可以因此馬上變得特別。為了理解一本特殊的圖畫書所蘊含的力量，我需要更仔細地審視它。

　　圖畫書的特殊之處，不是因為這種媒介本身的形式，也不是因為畫家，我是這麼相信的。它之所以特殊，是因為兒童的獨特性，而兒童是圖畫書主要訴求的對象，也是他們使這個文類成為可能。假如你曾經嘗試跟一個三歲孩子解釋什麼是「交通號誌」或「勇氣」，你就明白我的意思。用最簡單、最單純的方式去解釋事情，或許是最可能接近真相本質的方式。

　　為了創造這種簡單和單純的事物，創作者本身應該具有直

爽和明確的特質，但我不是那樣的個性。因此，我必須一再思考如何明確地創造出一些讓我可以倚賴的方法和工具。畫家為書所做的努力，是為了更接近單純的真實。許多大師可能是從兒童時期就開始奠定基礎，然後發展成為圖畫書創作者；而我能有機會經由創作圖畫書遇見許多孩子，光是這點就讓我感到十分高興和滿足了。

我經常向孩子們學習。不過那不是我刻意的努力，也不是我故意要去適應他們。我是在做書的過程中從他們之處得到幫助：在做書的過程中，你總是會有一個時刻，遇到無法越過的阻礙。你動彈不得，無法前進也無法後退，這時有個孩子出現，輕輕拍你的肩膀。你瞬間明白了，你困在理性的思維裡糾結，但此時你最需要的其實是想像。你的心變得輕盈許多，你又可以回到遊戲的狀態了。

兒童會以他們自己的方式直搗核心，而不必全盤擁抱。曾經有一個巴西小孩在一個工作坊裡問我關於《鏡子》的問題：

「從故事的中間開始，鏡子裡的小孩就沒有繼續做一樣的動作了，為什麼？」

我還來不及開口，另一個孩子就回答了他的問題。

「因為小孩不想要每一天都一樣！」

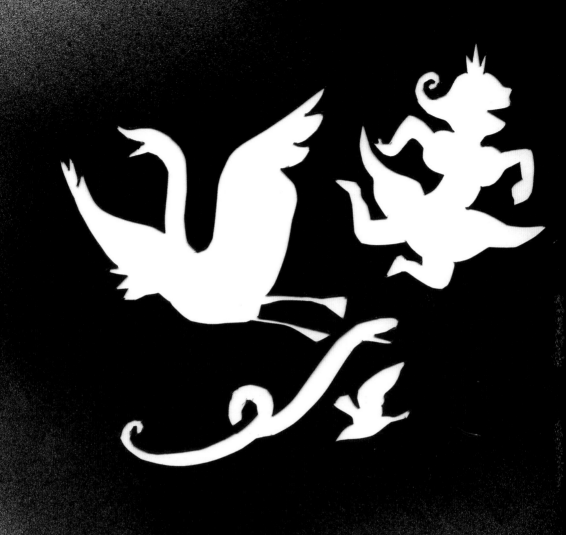

對創作者來說，能擁有這麼有創造力的讀者實在是美好的祝福。從小孩身上獲得能量然後回饋給他們，是非常令人喜悅的事。當你理解到其實真正從圖畫書獲益的是作者本身，你就會明白，說我們做書是「為了」兒童；或相反地，說我們完全「無視於」兒童，卻藉由幸虧有孩子們才發展出的圖畫書形式獲得好處──這些都是多麼沒有意義的說法。

能夠感動兒童的真實總是能夠感動成人，但反過來卻未必如此。我做書時總是牢記這一點。有趣的是，三部曲的三本書都被歸類為「適合所有年齡讀者」。「適合所有年齡讀者」的陷阱可能是「對兒童而言太複雜」，同時「對成人而言太幼稚」。為了避免落入上述陷阱，我想要達到的是，可以創作出具有多層結構，讓多元讀者可以各自找出自己閱讀位置的書。

很多成人對《鏡子》的結局感到不安；他們傾向把它理解成「我的敵人是自己」或「沒有成功尋找到自我而深感挫折」。經歷青春期的少年少女也可能將自我形象投射到故事裡。然而，兒童卻提供了清楚明確的解釋。「一個無聊的女孩跟她的朋友爭吵，然後又再覺得很無聊。」或是，「假如你因為你的朋友跟你不一樣就推開她，她就會崩潰成無數的碎片。」為孫兒買《海浪》的爺爺奶奶常常提到，在閃亮的大海中看到他們的童年。另一方面，成人能夠欣賞圖畫書的美感和結構。至於兒童，他們當然對於這種形式上的東西沒有興趣。兒童就只是喜歡享受所產生的效果。這並不妨礙他們進入奇妙的影子世界。

所有這些思考和努力都指向一個目標——我熱切地想要遇見你，我的讀者。我相信我所感受到的美麗和喜悅是可以傳遞給你的。無論是對成人或兒童，我努力將自己全然投入我的作品裡，只為了傳遞我的真心。

　　而奇妙非凡的圖畫書悄聲對我說，這一切都是可能的。

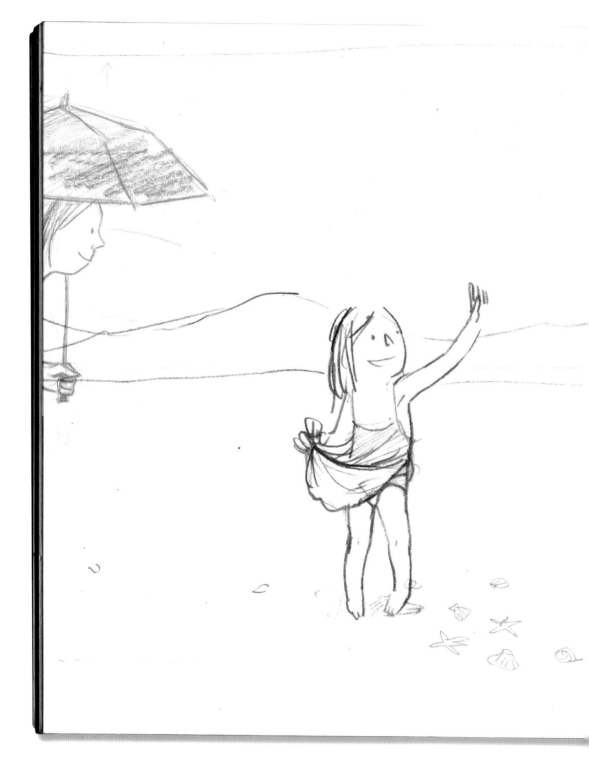

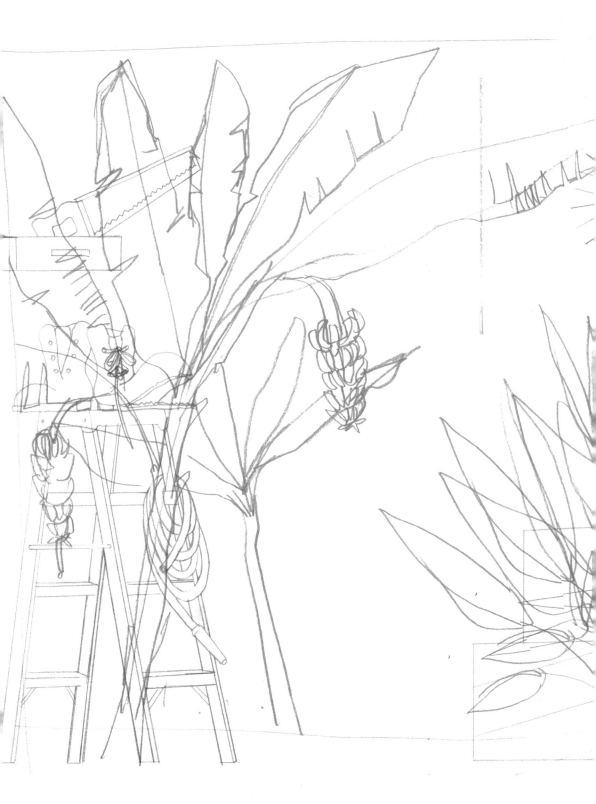

做圖畫書的樂趣

　　我的書架和書桌抽屜全部塞得滿滿的，充滿了各式各樣「總有一天會用到」的東西。除了那些不知塞到哪裡去的以外，每樣東西最後都會有用處。（我對此堅信不移。）像不久前，我就把一個壞掉很久的鍋蓋把手，終於轉化成孩子玩扮家家酒廚房裡的爐子把手。

　　我相信其他的藝術家也差不多，有收集與囤積的不良習慣的人一定比有縮減和丟棄的優良習慣的人多吧。塞滿的抽屜就像畫家的速寫本，本子裡到處是文字和圖像，可能是在散步時寫或畫的，也可能來自和朋友聊天的過程。成串的文字通常沒有一致性又亂七八糟，因為畫家的興趣範圍既深且廣。

　　靈感來自任何地方。每一樣事物都可能是藝術家的靈感來源。藝術家收集的可能是喜歡的東西、主題、情緒、有趣的技法、概念，甚至其他藝術家具有啟發性的作品。嫉妒是很真實的驅動力。照我看來，藝術家若非抄襲者就是革命家。不過，我也主張，比起靈感的來源，你能把這個素材應用發揮到何等程度更加重要。也因此，直到今天我仍一直不間斷地隨時搜尋自己四周是否有可用的素材。

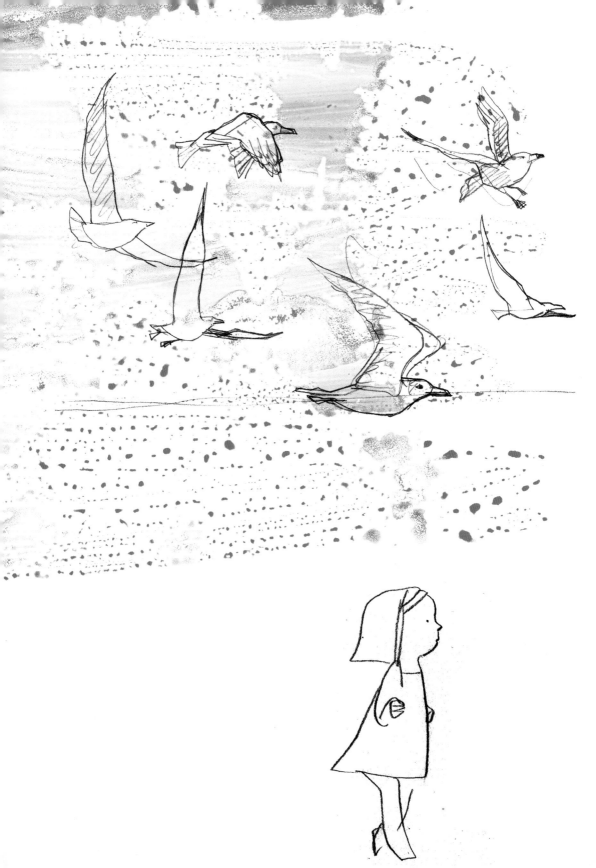

那些收集起來「總有一天會用到」的片段鬆散地飄浮著，然後突然奇蹟似地結合起來，有如靈光乍現。我總是很高興看到零碎的片段組合成完整的東西。我的腦袋開始湧現故事。這個創作階段對我來說是最好玩也最愉快的。

我想要做一本橫向而且超長的書／只用兩個或三個顏色，像平面印刷版畫的顏色／陽光燦爛下出現一道醒目的陰影的感覺／一切靜止不動的時刻／小孩的活力／小孩的心和大海／活動一整天，直到筋疲力盡／耀眼的藍綠色／強烈的印記刻畫在心上／浸了油的紙會推開水／一場獨角戲／你和我之間的界線／一本關於書的書……

這些片段便成了《海浪》。

你見到亮光（至少你「認為」你見到亮光）以後，就有更多的力氣是用來維持那個鮮明的記憶，勝於其他任何事情。創作計畫展開後，第一個閃閃發光的點子就逐漸失去它的亮度，越來越模糊。推動你前進的純真熱情在中途遇到了自我懷疑：這樣夠清楚明白嗎？讀者會有什麼反應？這真的有意義嗎？諸如此類。面對這樣的阻礙時，唯一的辦法就是試著記住最初使我的心雀躍不已並充滿期待的靈感啟發。

藝術家的工作就是面對不確定性，每一次。就像張開嘴說話但不確定如何結束你的話。前面提到「輕鬆地享受模糊歧義」不僅適用於讀者，也適用於藝術家。你在濃霧中緩慢地向

前推進並緊緊抓著閃爍的亮光，雖然毫無焦慮地享受模糊的濃霧並不是那麼容易。

一旦設定好道路，作品似乎會找到自己的方向。在《影子》裡，影子們結合起來去威嚇狼之後，我曾暫停下來思考後果。擊敗狼好像是最容易的解答，可是感覺不大對。我審視書的內容並思索著，聽見書裡的影子們互相對話。「狼在本質上其實跟我們一樣，我們為什麼要打敗自己？我們的每一個反射影像都應該被接納，不應該因為我們對它不高興就抹煞它。」於是，他們都把頭伸入上方的頁面，並且幫那隻心軟又淘氣的狼擦乾眼淚。

有時候緩慢的等待會帶來解答，不過大多數的解答是經過許多的掙扎。無論是哪一種過程，都是有趣的。藝術家會尋找機會解決問題，也會主動製造需要解決的問題。大致說來，解答在我們自己的作品裡，因為藝術家自己最了解自己的作品。藝術家在過程中學習。下一本書，無疑地，會比上一本書更好。

藝術家躍過了不同的障礙後，作品就像灌飽了蒸汽並全速前進。內在的力量推動藝術家向前邁進。完全投入工作的藝術家沒法想別的事情。就像宋康昊在金知雲導演的電影《安靜的家庭》裡所扮演的角色，這個家庭經營一間旅館，客人接續死亡，一家人為了名聲而掩蓋事實，偷偷埋葬那些屍體，由宋康昊演的角色負責執行這項任務。因為太多客人死亡了，導致宋最後問：「還有什麼要埋的嗎？」屍體或裝泡菜的瓶子或任何東西都可以，他無法停止；藝術家無法停止。

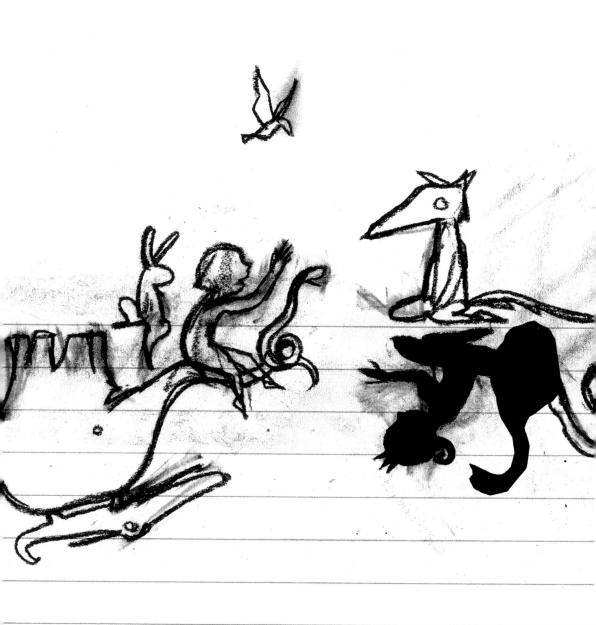

當作品即將完成，過去幾個月的風暴感覺就像是一場夢。在那段期間，我同時得設法安慰因為不喜歡他的新髮型而不肯去幼兒園上學的兒子，在訓練第二個孩子學習坐馬桶時不停地擦地板，還得想清楚為什麼這個月的帳單數字變得這麼高；然後，我竟然完成了一本書，感覺像是一個奇蹟。現在，這本書脫離了我的掌握，到我的同行和讀者的手裡了。

　　我拿著剛從印刷廠出爐的書，終於能夠好整以暇地仔細審視我所經過的道路。沒多久，我就明白，我是藉由不同的書講述同一個故事的各種變形版本。有人說創作一本書就像拿著鎚子把圍籬的木條釘在地上。你釘下一條，然後隔一段距離放另一條，一陣子之後你就有了方向。在那當下你使出渾身解數做出一本書，放下，再邁步朝向下一部創作前進。如此一來，說不定你就會在不知不覺中，從這一路不間斷的工作裡，彷彿可以看到些什麼。

　　這樣，當你把這些關係重大的時刻一一標上座標之後，有一天驀然回首，你就會知道自己這一路以來，到底是朝哪個方向前行了。

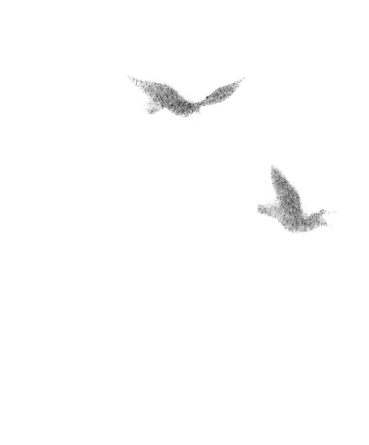

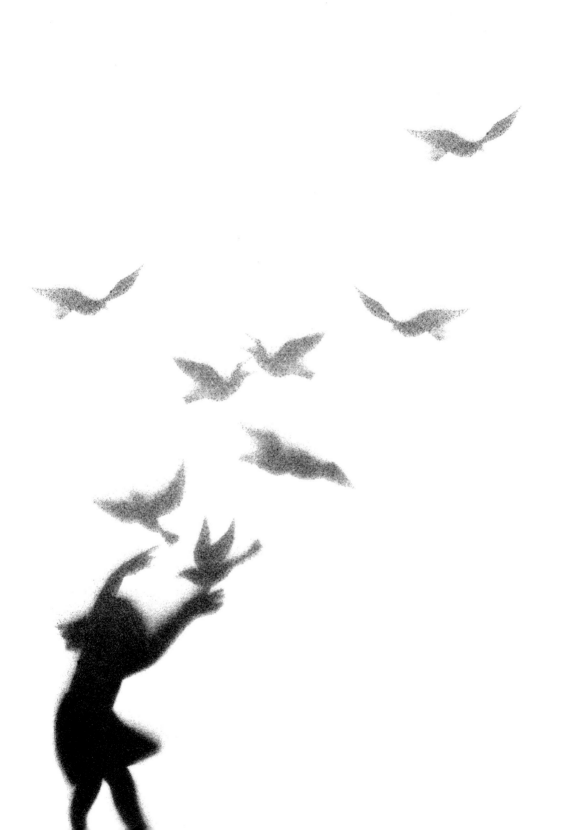

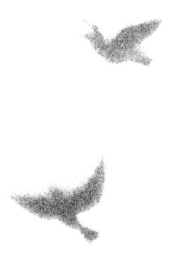

當你翻頁的時候，一個在四方形裡的小世界跟著開開關
關。翻過最後一頁。故事結束。書本闔起來。那個世界也關閉
了。

　　然後，它很快被放進書櫃的一角。可以放在書櫃裡的藝術
品。書本大小的藝術品。嘿，這不是很美妙嗎？

現在，到了要離開這本書的時候了。

而且，

我們知道——

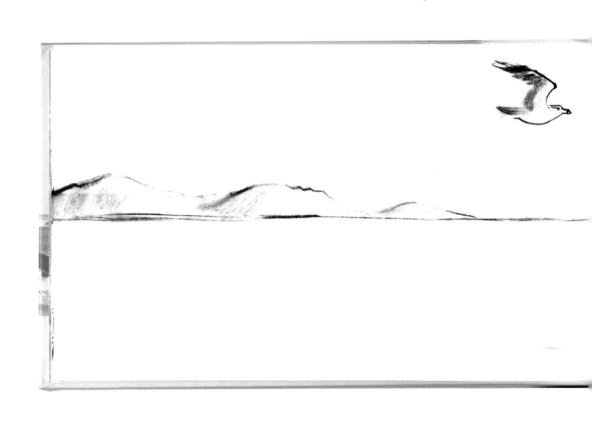

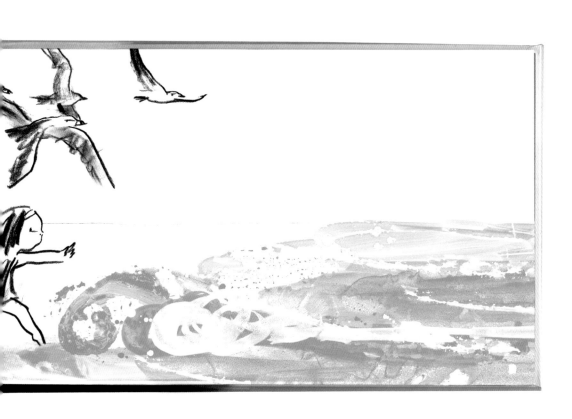

......

這不是印刷的失誤。